经典碑帖笔法临析大全

●

唐 欧阳询 九成宫醴泉铭

洪亮 主编

洪亮 著

长江出版传媒

湖北美术出版社

图书在版编目（CIP）数据

唐欧阳询九成宫醴泉铭 / 洪亮著. —— 武汉：湖北
美术出版社, 2023.3

（经典碑帖笔法临析大全 / 洪亮主编）

ISBN 978-7-5712-1691-7

Ⅰ. ①唐… Ⅱ. ①洪… Ⅲ. ①楷书—碑帖—中国—
唐代 Ⅳ. ①J292.24

中国版本图书馆CIP数据核字(2022)第211702号

主编简介

洪亮，又名传亮，号九牛，祖籍安徽绩溪，1961年4月生于浙江安吉。九三学社中央文化工作委员会委员，九三学社中央书画院副院长，中国艺术研究院篆刻院研究员，荣宝斋画院教授，清华大学、首都师范大学等高校客座教授，西泠印社社员，中国书法家协会会员。2014年8月，洪亮工作室书学研究会在清华大学成立。2015年6月，北京洪亮书画艺术馆开馆。先后出版过《书法原理讲稿》《大学书法教材系列》《经典笔法临习大全》《中国历代书法理论研究丛书》《邓石如》《吴昌硕》等300余种图书。

唐 欧阳询 九成宫醴泉铭
TANG OUYANG XUN JIUCHENGGONGLIQUANMIN

责任编辑：孙华彦
技术编辑：吴海峰
责任校对：杨晓丹
策　　划：北京艺美联艺术文化有限公司
出版发行：长江出版传媒　湖北美术出版社
地　　址：武汉市洪山区雄楚大街268号B座
电　　话：(027)87679525（发行）87679562（编辑）
传　　真：(027)87679523
邮政编码：430070
印　　刷：雅迪云印（天津）科技有限公司
开　　本：787mm×1092mm　1/8
印　　张：12
版　　次：2023年3月第1版
印　　次：2023年3月第1次印刷
定　　价：58.00元

示范作品书家名单：（排序不分先后）

张之洞　大　康　骆恒光　李刚田　卢中南

洪　亮　刘啸泉　李　健　邓宝剑　蔡显良

高　凤　刘洪洋　任　平　陆启成　李　彤

陈荣全　任晓明　聂军生

前　言

　　《经典碑帖笔法临析大全》是与《大学书法教材系列》配套的普及本书法教材。本套书从历代数千种碑帖中精选出 50 余种，每种碑帖独立成册，每册皆为两章及附录：第一章针对每一种碑帖笔法进行深入细致的解析，包括单钩摹、双钩摹、临写训练和综合练习；第二章为书法作品创作样式例举；附录为学习书法的必要准备及有关常识。

　　编撰《经典碑帖笔法临析大全》的目的是让想学书法的朋友"从零学书法，一看就懂，一学就会"。

　　当代科技高速发展，电脑键盘输入替代了笔写汉字。由此，书写汉字从实用走向了艺用，为实用而书写汉字的时代渐行渐远。每一位中国人与汉字都有着与生俱来的文化血缘。练字可以静心，书法艺术是中国人用来自我熏陶、提高修养的极佳方式方法，于是，学书法者越来越多。

　　随着国家教育部在全国中小学开设书法必修课规定的执行，众多家长为辅导孩子学书法，自己也开始了解书法，学习书法。中国书法教学千百年来是以写字教学为基础的，即让人通过基本点画、偏旁部首、间架结构的学习而将字写好。写字是书法的基础，书法是书写汉字的艺术，必定有其自身独立的艺术语言体系，就像文学是使用汉字写作的艺术一样。

　　文学是通过对汉字的遣词造句构成艺术语言，塑造艺术形象来打动人心，那么书法是通过什么来打动人心的呢？书法是通过笔法、字法、章法等构成的艺术语言，塑造艺术形象来打动人心的。文学和书法都是使用汉字进行创作的，文学是使用汉字文意创作的艺术，书法是使用汉字书意创作的艺术。

　　书法的书意包含在笔法、字法、章法等艺术语言之中。其中，笔法是书法艺术之灵魂。书法艺术语言的最基本要素是笔法中的提、按、顿、挫，顺势贯气，通过这些要素来构成书法笔法中的生命律动，同时将书写者的内心世界呈现出来，所谓"书如其人"也，所以古人说："书法之难，难在笔法。"

　　2005 年，我开始编写《大学书法教材系列》，期间就一直在思考书法的一些最基本的问题。诸如执笔法、点画的基本笔法与基本形态及其变化原理、点画之间的构成原理等等。这些问题的讲述与解析在 2011 年陆续出版的《大学书法教材系列》中达到了一定的深度，得到业内好评。2013 年我的工作室与清华大学合作开办了第一期书法高级研修班，以培养研究型书家为目标，招收了全国各地的 26 位书法家共同研究书法笔法、字法、章法等艺术语言。学员们按教学要求研究书法本体语言，临摹经典碑帖，撰写研究性文章近百篇，发表在书法专业报刊上，还在《书法报·书画天地》开设了《说临谈创》专栏。2014 年我的工作室第二期开班，目标就是培养研究型书家团队。

我有一个愿望，就是让我们这批研究型书家参与编写一套浅显直白的，与《大学书法教材系列》配套的普及本书法教材。这个想法得到了北京艺美联艺术文化有限公司董事长曹彦伟先生的大力支持。我们共同研究并策划了这套《经典碑帖笔法临析大全》。

《经典碑帖笔法临析大全》中的"临析"就是"临摹分析"。现代汉语大多是双音节词，"临摹"一词在现代语中指"模仿（书画）"，比如说"临摹碑帖"。书法中的"临摹"概念是从古代汉语中来的，古代汉语主要是单音节词，"临摹"在古代汉语中是两个概念，即"临"与"摹"。"临"是临写，"摹"是摹写。"摹"是"临"的基础，是一种很有效的学习书法的方法。在对经典碑帖笔法进行深入细致分析的基础上，通过大量单钩摹、双钩摹和临写训练，达到对书法笔法的真正理解与把握。

在《经典碑帖笔法临析大全》的写作过程中，得到了西泠印社执行社长、中国美院教授刘江先生，西泠印社副社长、中国书协理事李刚田先生，中国艺术研究院篆刻院院长、中国书协理事骆芃芃女士的热情指导和帮助，在此深表感谢！胡惠芳女士和美编高扬、陈骁勇先生付出了大量劳动，一并表示感谢！

《经典碑帖笔法临析大全》自 2015 年出版以来，经过我们团队的共同努力已出版三批，计 37 种，得到书法爱好者和书法家的广泛好评；同时，他们也提出了诸多宝贵的意见和建议，我们在接下来的出版中一定认真改进和提高。由于水平有限，书中难免有不当和错漏之处，同行和读者们如有发现，敬请继续提出意见和建议，并通过电子邮件告知我，以便及时修正。谨表谢意！

洪 亮

2015 年 1 月稿，2021 年 11 月修改稿于北京

Email:cl-hong@163.com

目　录

第一章　笔法解析与摹临

　　书法有"点、横、竖、撇、捺、钩、挑、折"等八种基本笔法。本章对《九成宫醴泉铭》的笔法进行解析，采用传统经典的"永字八法"和欧阳询《八诀》并结合作者书写实践进行。希望初学者学习书法时注意笔法和形态的变化，更好地理解与掌握书法艺术的笔法规律。

　　首先，了解一下"永字八法"。"永字八法"是古代书法家用于练习楷书的用笔技法，将"永"字分解为八笔，如下图并按编号说明。

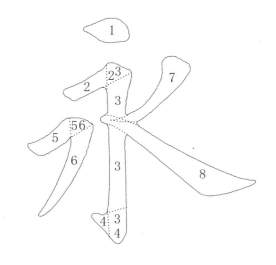

1. 点为侧（如鸟之翻然侧下）；

2. 横为勒（如勒马之用缰）；

3. 竖为弩（也作"努"，用力也）；

4. 钩为趯（趯 tì，如跳跃）；

5. 提为策（如策马之用鞭）；

6. 撇为掠（如用篦之掠发）；

7. 短撇为啄（如鸟之啄物）；

8. 捺为磔（磔 zhé，裂牲为磔，笔锋开张也）。

　　学习书法需要从传统的书法经典作品中吸收营养。那么，如何从传统经典书法作品中吸收营养呢？方法之一就是临摹。

　　现代汉语大多是双音节词，临摹一词在现代语中指"模仿（书画）"。书法中的临摹概念从古代汉语中来，古代汉语主要是单音节词，临摹在古代汉语中有两个概念，即临与摹。临是临写，摹是摹写。

一、摹与摹写的几种方法

　　摹，就是用透明不渗水的纸蒙在要摹写的字上，依透上来的字形描出这个字来。

　　摹写的几种方法：

　　1. 蒙纸摹写。

　　2. 单钩摹写。即用不渗水的纸蒙在要摹写的字上，用笔按字的中心线单钩出来，这就叫单钩摹写。单钩摹写出来的单钩字，还可以用毛笔在单钩的基础上再临写一遍。

　　3. 双钩摹写。即用不渗水的纸蒙在要摹写的字上，用笔按字的轮廓双钩出来，这就叫双钩摹写。双钩摹写出来的双钩字，还可以用毛笔在双钩的基础上再临写一遍。

　　摹是一种很好的学习方法，不仅仅初学者适用，许多学有所成的书法家在学习研究古代经典碑帖时

也会用到。这种方法，有利于对字的笔法、字法作深入细致的了解与把握，从而解决笔法与字法中的基本问题。

二、临与临写的几种方法

临，就是看着字帖写，无论是形态还是神态都要尽可能写得接近原帖上的字。

临写的几种方法：

1. 对临。对临也称实临，是对字帖上的字一笔一笔地临写，一个字一个字地临写。对临一般要通临全帖，从头到尾将字帖临一遍。当然，有些碑帖中的字如果已经模糊不清了，初学者则不必去临。除了通临，还可以选字、选词、选句、选段来临写。对临一段时间后，为了了解自己对所临字帖的掌握情况，可以用背临的方法自查。

2. 背临。背临就是不看字帖，根据记忆将字帖中的字形背写出来，要求像对临一样准确无误。这就要求对所临字的笔法特征、字法特征有深入的观察与研究，并加深记忆。如果离开字帖就无法背临，也就没有达到临帖的目的。

3. 意临。意临是将字帖中没有的字，根据自己临帖所掌握的笔法和字法规律写出来。意临出来的字要在形态与神态上与原帖尽可能接近，这样，就达到了意临的目的。

临帖还有其他方法，这里不作一一介绍。宋代姜夔《续书谱》中专门谈到临摹："临书易失古人位置，而多得古人笔意；摹书易得古人位置，而多失古人笔意。临书易进，摹书易忘，经意与不经意也。夫临摹之际，毫发失真，则神情顿异，所贵详谨。"临帖要起到事半功倍的效果，方法是临与摹的结合运用。也就是在临帖的过程中，有些临不像的字，就马上摹一遍。反复多次，就会不断发现并纠正自己在临帖过程中笔法与字法存在的问题，这样，进步就会不断加快。这就是我们平时所说的学习书法首先要入帖的第一个阶段。

临帖时要注意的问题：一是要用熟宣或者半生半熟的宣纸来作为临帖用纸；二是所临的字距、行距要与原帖相近，否则也会影响原帖的布白效果，与原帖产生的意境大不相同。

第一节　点的形态与书写方法

　　"永字八法"中称点为"侧"。"侧"是倾斜之意，因此写点应取倾斜之势，如巨石侧立，险劲而雄踞。卫夫人《笔阵图》称"、（点）如高峰之坠石，磕磕然实如崩也"，这说明点的笔法之峻，笔势之险。点之形态千变万化，我们依《九成宫醴泉铭》中的字略作归类来解析其中点的书写规则和具体书写方法。

一、侧点

　　侧点在点画中最为常见，无论是"永字八法"，还是卫夫人《笔阵图》，或是欧阳询《八诀》中所谈之点皆为侧点。我们取"新"字中的第一点予以解析。

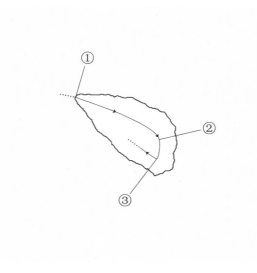

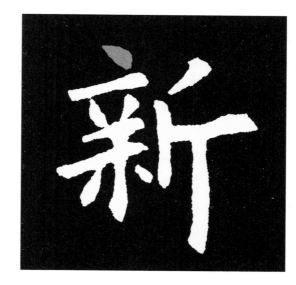

<div align="center">侧点　　　　　　　　　　　　　　新</div>

侧点的书写笔法要领：

①笔锋入纸后向右下按，根据所写点的方向、大小用力行笔；

②笔毫行至适中位置时略驻锋，并略顿笔；

③在顿笔的同时，提笔折锋回锋，向左上角收锋时，需要平收还是圆收则要根据所写点的要求变化，回笔藏锋即可。

（一）侧点摹写示例

为了初学者学习方便，我们将"新"字的单钩摹、双钩摹及整个字的笔画顺序解析如下。

例1：单钩摹。

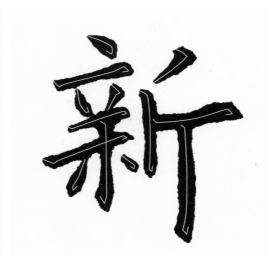

宣纸　　　　　　宣纸蒙在字上单钩摹　　　　　　单钩摹效果

例2：双钩摹。

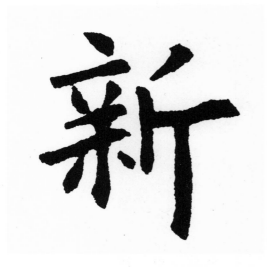

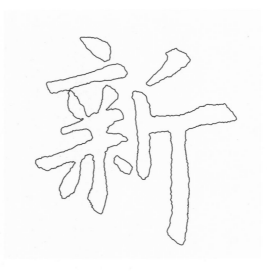

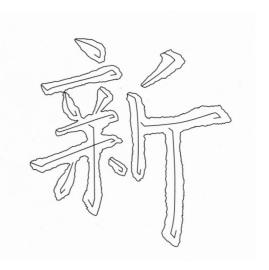

宣纸蒙在字上双钩摹　　　　　　双钩摹效果　　　　　　单钩摹、双钩摹效果

例3：解析整个字的笔画顺序，十三笔完成带侧点的"新"字。

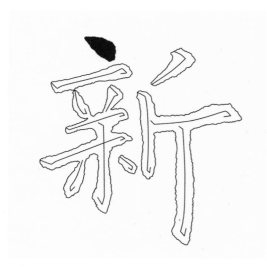

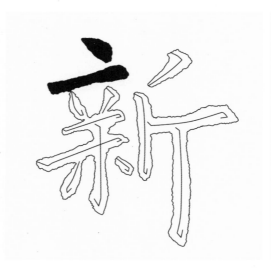

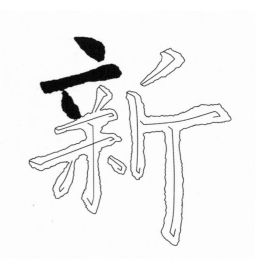

第一笔　　　　　　第二笔　　　　　　第三笔

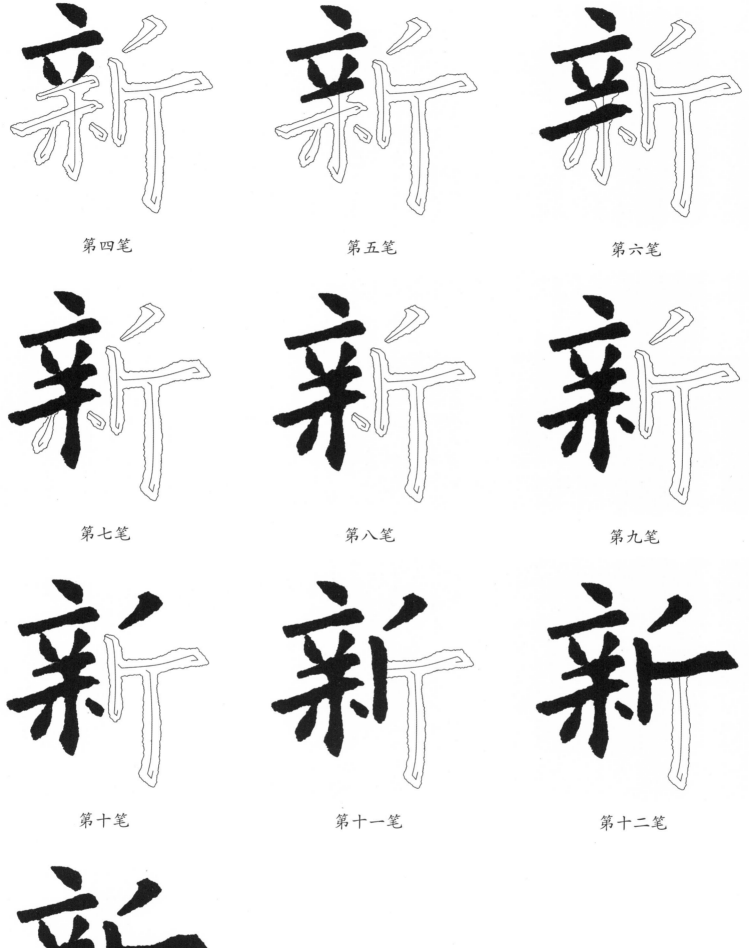

第四笔

第五笔

第六笔

第七笔

第八笔

第九笔

第十笔

第十一笔

第十二笔

第十三笔

（二）侧点单元练习

将下列带侧点的字进行单钩摹、双钩摹并在此基础上临写，注意每个侧点的笔法和形态变化。

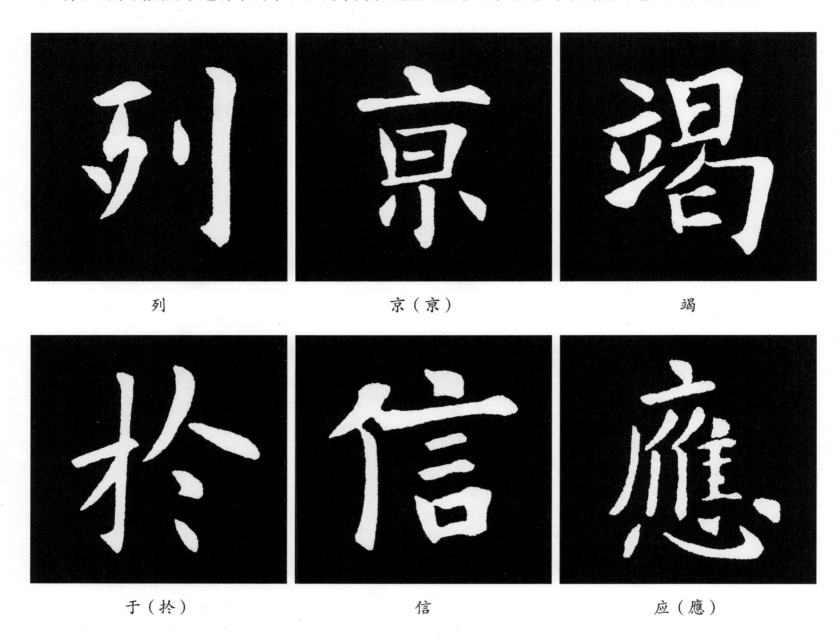

列　　　　　　　京（京）　　　　　　　竭

于（扵）　　　　　　　信　　　　　　　应（應）

二、竖点

竖点近似短竖，却是一个点的形态。我们取"帝"字中的竖点加以解析，说明其笔法要领。

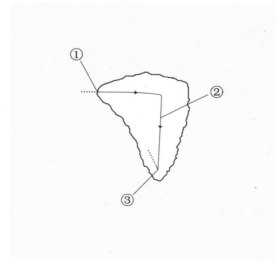

竖点

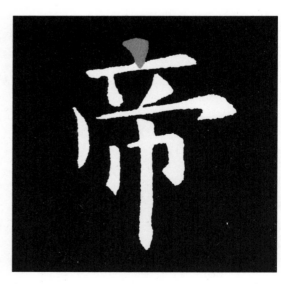

帝

竖点的书写笔法要领：
①横向笔锋入纸，自左向右下按铺毫，下按的角度、大小幅度要按照写此字的字势要求而定；
②折笔，顿、挫，捻管下行，并在行下之同时提笔，收锋到笔尖；
③折锋上回。

（一）竖点字摹写示例
为了初学者学习方便，我们将"帝"字的单钩摹、双钩摹以及整个字的笔画顺序解析如下。
例1：单钩摹。

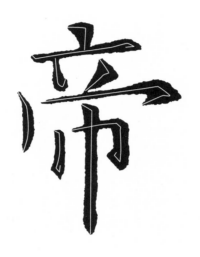

宣纸　　　　　　　　　　宣纸蒙在字上单钩摹　　　　　　　　单钩摹效果

例2：双钩摹。

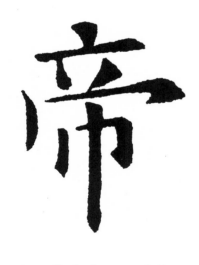

宣纸蒙在字上双钩摹　　　　　　双钩摹效果　　　　　　单钩摹、双钩摹效果

例3：解析整个字的笔画顺序，九笔完成带竖点的"帝"字。

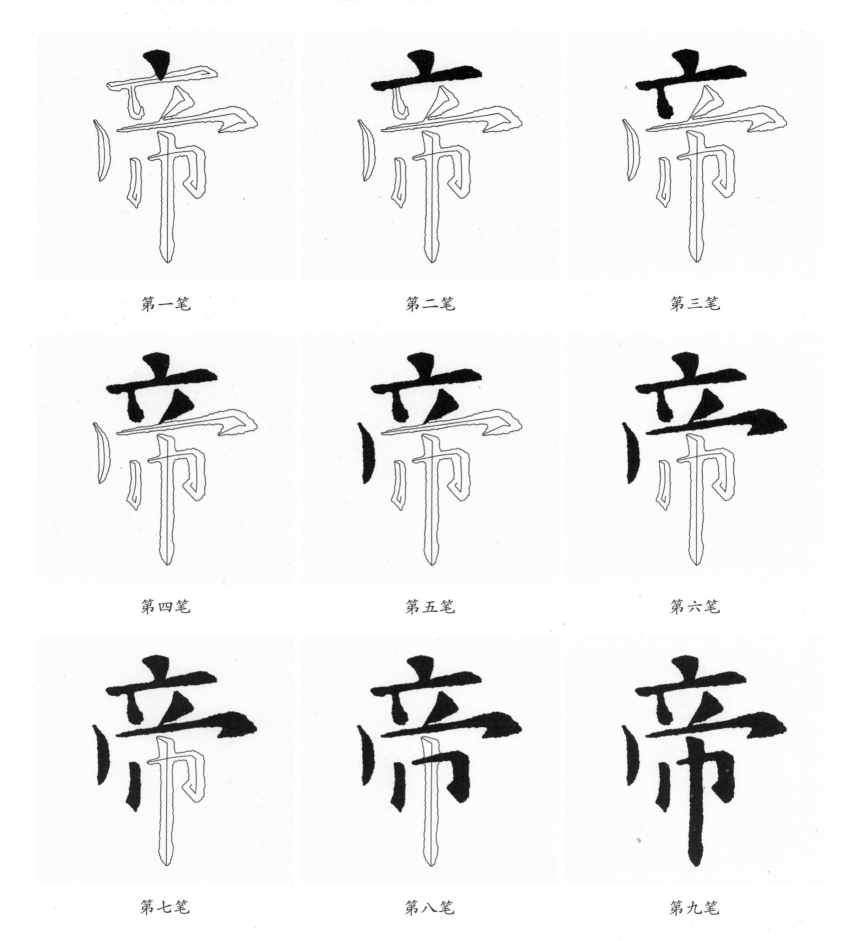

第一笔 第二笔 第三笔

第四笔 第五笔 第六笔

第七笔 第八笔 第九笔

（二）竖点单元练习

将下列带竖点的字进行单钩摹、双钩摹并在此基础上临写，注意每个竖点的笔法和形态变化。

玄

宫

实（實）

尚

凉

蔽

三、撇点

撇点近似短撇，用撇的笔法写成。我们取"武"字中的撇点加以解析，说明其笔法要领。

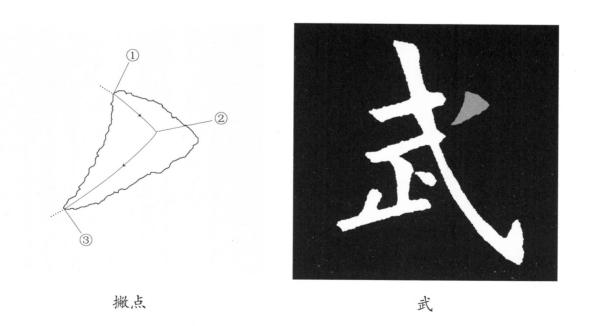

撇点

武

撇点的书写笔法要领：

①笔锋入纸，自左向右（或自上向右下）下按铺毫，下按的角度、大小、幅度要按照写此字的笔势要求而定；

②顿笔、折锋向左下撇出，同时进行；

③在撇出的同时顺势提笔，收锋至笔尖或接写下一笔。

（一）撇点字摹写示例

为了初学者学习方便，我们将"武"字的单钩摹、双钩摹以及整个字的笔画顺序解析如下。

例1：单钩摹。

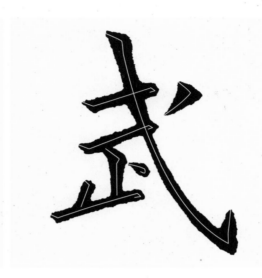

宣纸　　　　　　　　宣纸蒙在字上单钩摹　　　　　　单钩摹效果

例2：双钩摹。

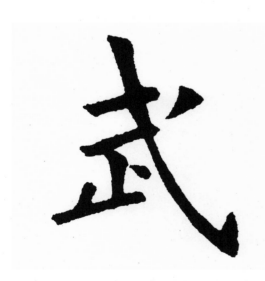 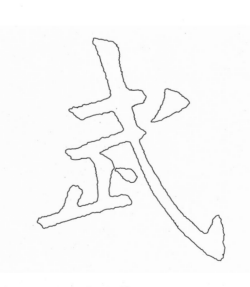 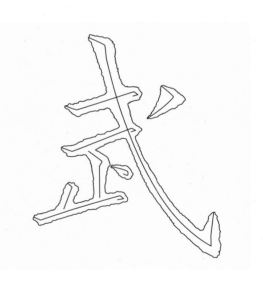

宣纸蒙在字上双钩摹　　　　　双钩摹效果　　　　　单钩摹、双钩摹效果

例3：解析整个字的笔画顺序，八笔完成带撇点的"武"字。

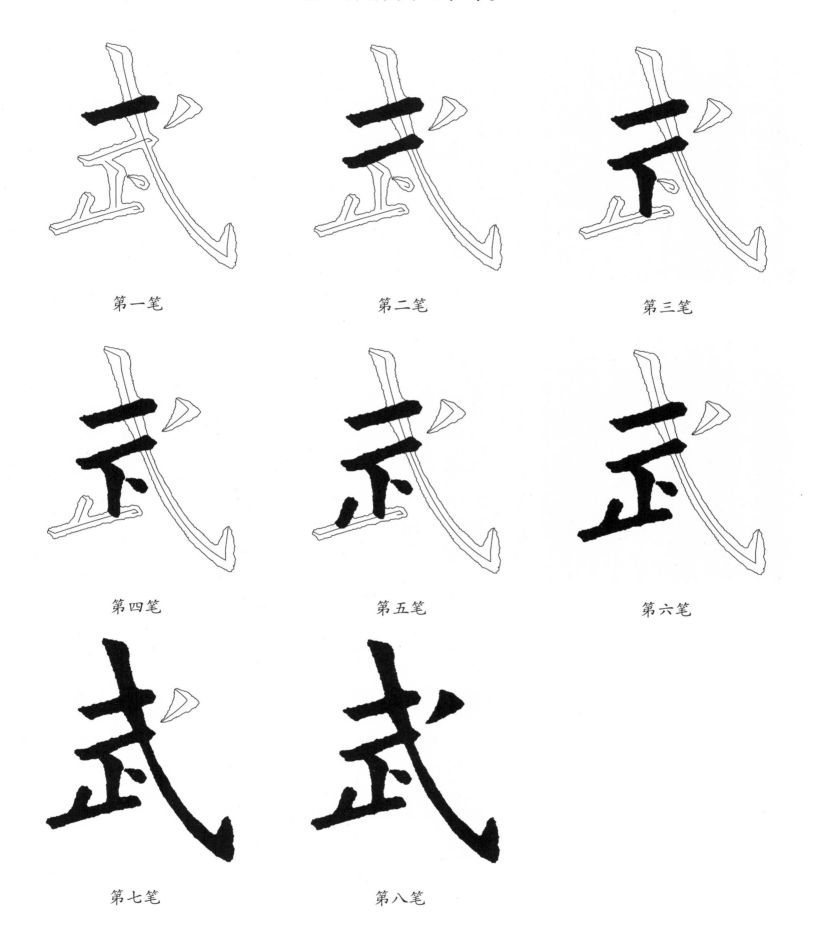

第一笔　　　　　　　　　第二笔　　　　　　　　　第三笔

第四笔　　　　　　　　　第五笔　　　　　　　　　第六笔

第七笔　　　　　　　　　第八笔

（二）撇点单元练习

将下列带撇点的字进行单钩摹、双钩摹并在此基础上临写，注意每个撇点的笔法和形态变化。

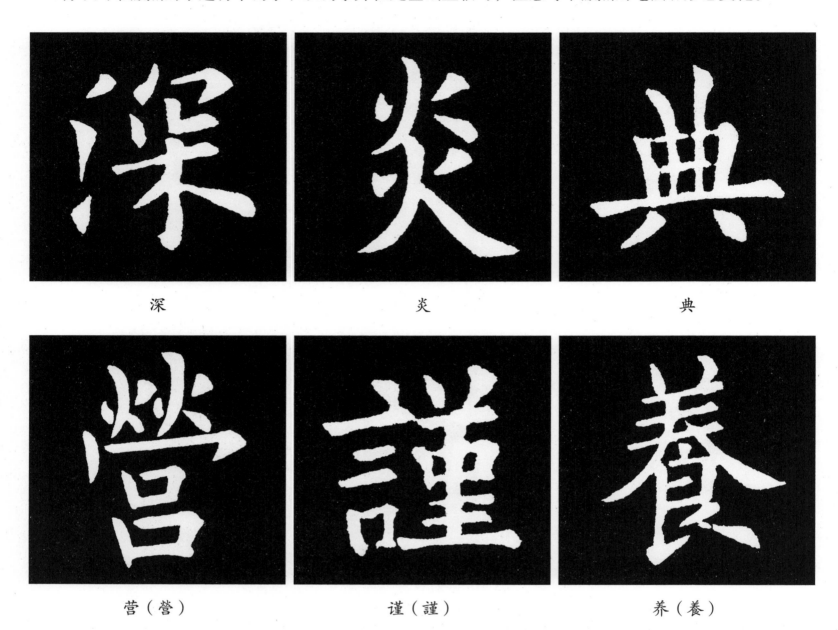

深　　　　　　炎　　　　　　典

营（營）　　　谨（謹）　　　养（養）

第二节　横的形态与书写方法

　　"永字八法"称横为"勒"，也就是说，在书写横画时，起笔和收笔需要勒住笔锋，取上斜之势，如骑手紧勒马缰。卫夫人《笔陈图》称"一（横）若千里阵云，隐隐然其实有形"，给人以横空出世之神态。横的形态多种多样，归纳起来有长横、短横、仰横、小横等多种，下面我们依《九成宫醴泉铭》中的字来逐一解析。

一、长横

　　我们解析横画一般以长横的基本形态为标准。我们取"长"字中的横为例加以解析。

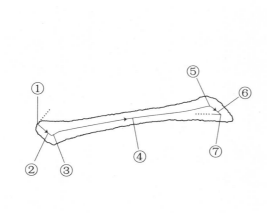

<div align="center">长横　　　　　　　　　　　　　　长（長）</div>

　　写长横时，按照"欲右先左""逆入平出，无往不复"之法则进行。

　　长横的书写笔法要领：

　　①逆锋入纸；

　　②按（或称切锋）；

　　③略驻锋捻笔行笔；

　　④中锋行笔，先渐行渐提，然后渐行渐按；长横之中有重轻重的变化，有弹性，有内力，所以不可平滑；

　　⑤轻提；

　　⑥轻按略顿挫；

　　⑦平收。

（一）长横字摹写示例

　　为了初学者学习方便，我们将"长"字的单钩摹、双钩摹以及整个字的笔画顺序解析如下。

例1：单钩摹。

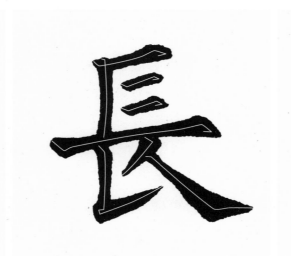

| 宣纸 | 宣纸蒙在字上单钩摹 | 单钩摹效果 |

例2：双钩摹。

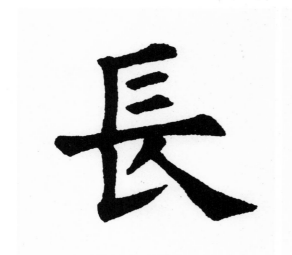 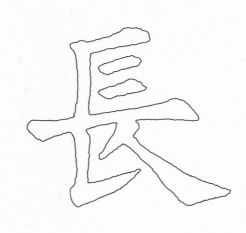 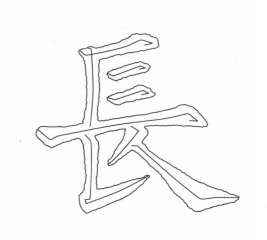

| 宣纸蒙在字上双钩摹 | 双钩摹效果 | 单钩摹、双钩摹效果 |

例3：解析整个字的笔画顺序，八笔完成带长横的"长"字。

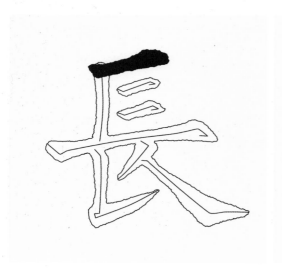 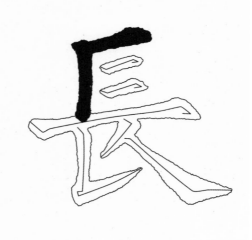 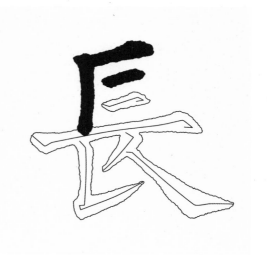

| 第一笔 | 第二笔 | 第三笔 |

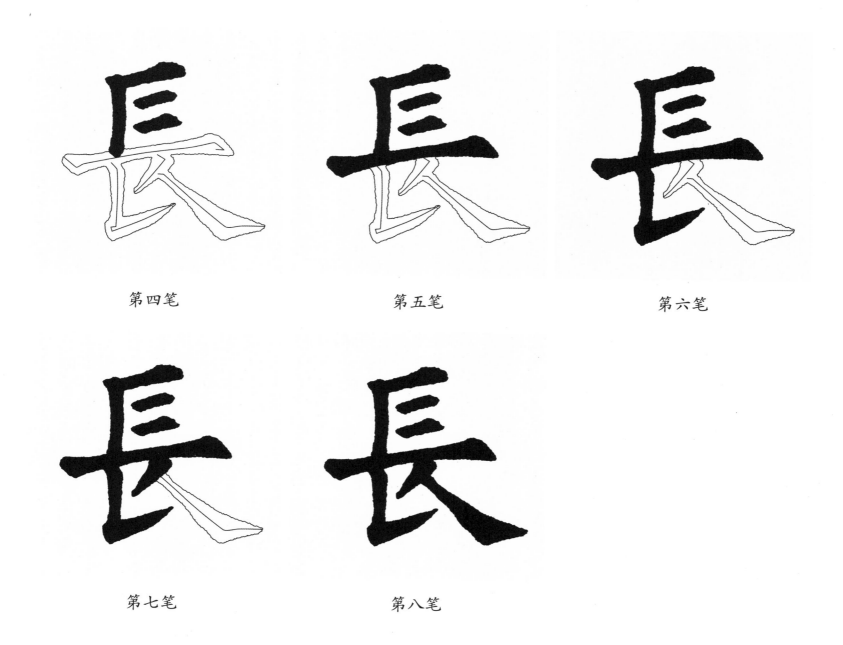

第四笔　　　　　　　第五笔　　　　　　　第六笔

第七笔　　　　　　　第八笔

（二）长横单元练习

将下列带长横的字进行单钩摹、双钩摹并在此基础上临写，注意每个长横的笔法和形态变化。

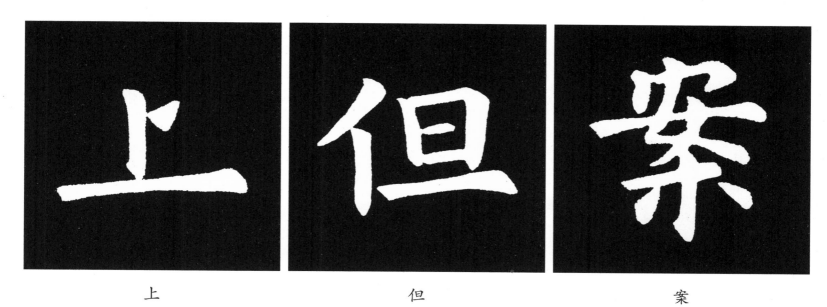

上　　　　　　　　但　　　　　　　　案

善　　　　　　可　　　　　　来

二、仰横

仰横，顾名思义是自起笔到收笔，自左向右向上仰起的横画。这是写字取势的需要。仰横的笔法变化十分丰富，幅度也较大。不管怎样变化，只要是仰势明确的横画，我们都可以称其为仰横。我们取"正"字中的第一笔仰横予以解析。

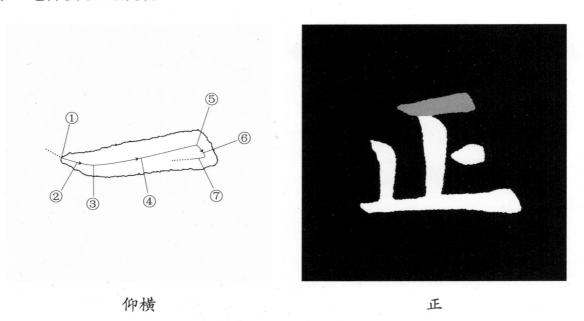

仰横　　　　　　　　　　　　正

仰横的书写笔法要领：

①空逆顺锋入纸；

②轻按切锋；

③略驻锋捻管行笔；

④行笔，渐行渐按；

⑤轻提，略驻锋；

⑥轻按；

⑦平收。

（一）仰横字摹写示例

为了初学者学习方便，我们将"正"字的单钩摹、双钩摹以及整个字的笔画顺序解析如下。

例1：单钩摹。

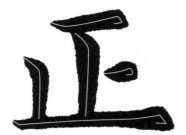

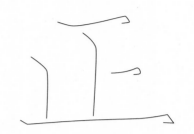

宣纸　　　　　　宣纸蒙在字上单钩摹　　　　　单钩摹效果

例2：双钩摹。

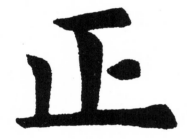

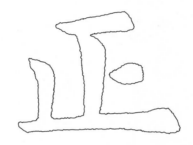

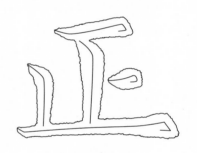

宣纸蒙在字上双钩摹　　　　双钩摹效果　　　　单钩摹、双钩摹效果

例3：解析整个字的笔画顺序，五笔完成带仰横的"正"字。

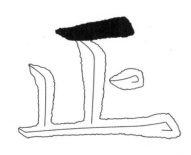

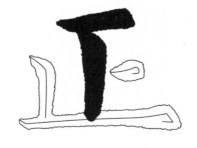

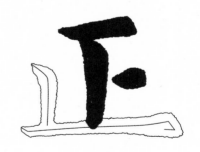

第一笔　　　　　　　第二笔　　　　　　　第三笔

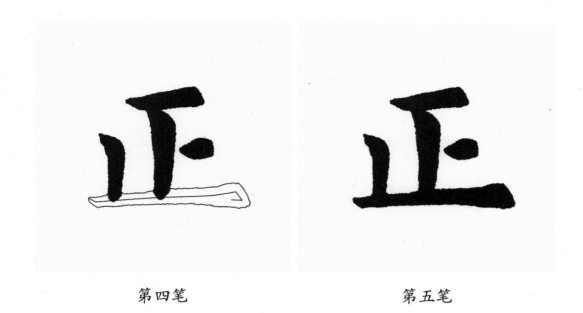

第四笔 第五笔

（二）仰横单元练习

将下列带仰横的字进行单钩摹、双钩摹并在此基础上临写，注意每个仰横的笔法和形态变化。

列 代 氏

天 盛 光

第三节　竖的形态与书写方法

　　竖，"永字八法"称为努（也作努）。努为力，意指书写时笔锋如拉弓射箭之力。竖画取内直外曲之势，写时不宜过直，须配合字体之全局，于曲中见直，显挺劲之势。卫夫人《笔阵图》称"丨（竖）如万岁枯藤"，苍劲有力。

　　在字中起主干支撑作用的竖画有两大类：一类是收笔处似有露珠欲滴还留状，称为垂露竖；一类如针尖向下垂直，称悬针竖。下面我们依《九成宫醴泉铭》中的字逐一解析它们书写的笔法过程。

一、垂露竖

　　欧体楷书竖中使用较多的是垂露竖。写法上按照"欲下先上""无垂不缩"的法则进行。我们取"随"字中的垂露竖进行解析。

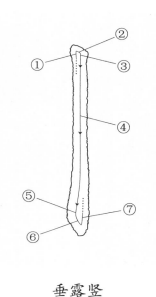

垂露竖

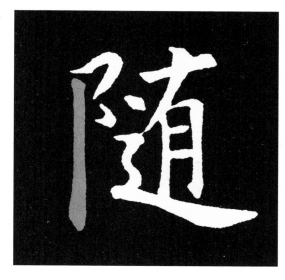

随

垂露竖的书写笔法要领：

①欲下先上，或承上笔笔势，空逆；

②楷书竖划一般取横落笔法则入纸，注意入纸下按切入的角度；

③略驻笔，微提锋侧锋稍向下拖拉，同时捻管调至中锋努势下行；

④行笔注意提按变化，至适当长度，略加下按力；

⑤轻提；

⑥略顿、挫、驻锋；

⑦折锋向上回锋，顺势写下一笔。

　　欧楷《九成宫醴泉铭》的垂露竖有两头略粗、中间略细的内弓形态特征，一竖的两边都有内弓的边沿曲线之美。不能写成上下粗细一样的直线，否则就失去了欧体楷书的特征，显得呆板乏味。

（一）垂露竖字摹写示例

为了初学者学习方便，我们将"随"字的单钩摹、双钩摹以及整个字的笔画顺序解析如下。

例1：单钩摹。

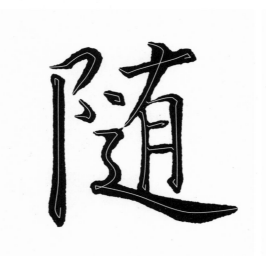

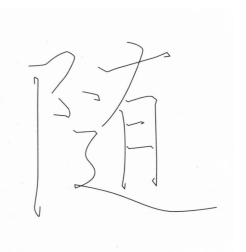

| 宣纸 | 宣纸蒙在字上单钩摹 | 单钩摹效果 |

例2：双钩摹。

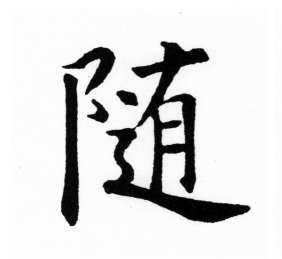

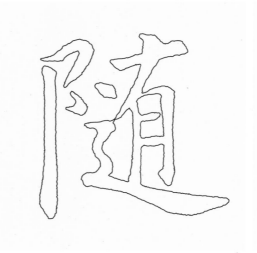

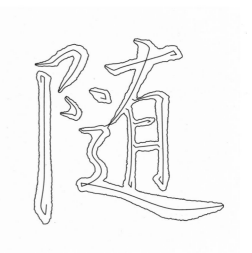

宣纸蒙在字上双钩摹　　　　双钩摹效果　　　　单钩摹、双钩摹效果

例3：解析整个字的笔画顺序，十一笔完成带垂露竖的"随"字。

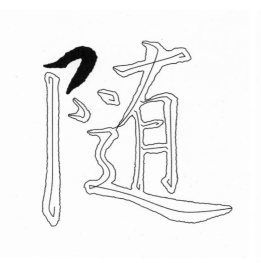

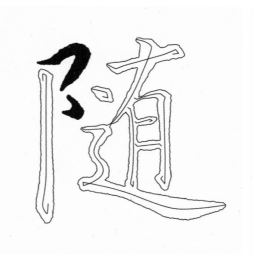

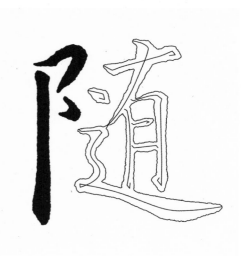

第一笔　　　　　　　　第二笔　　　　　　　　第三笔

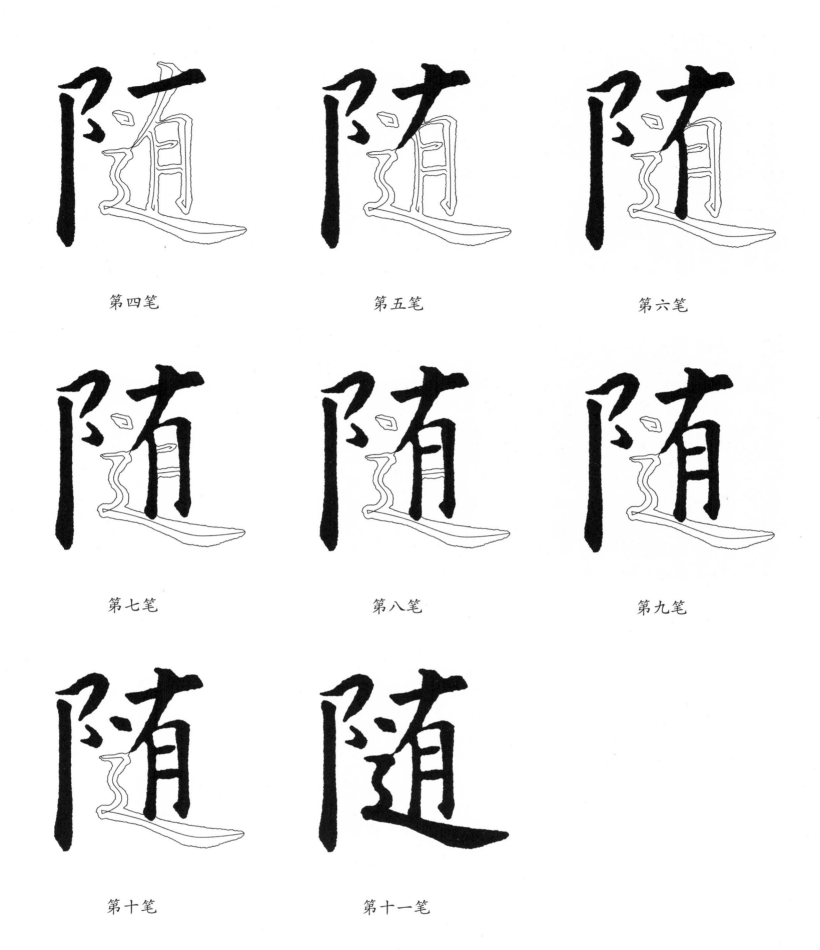

第四笔 第五笔 第六笔

第七笔 第八笔 第九笔

第十笔 第十一笔

（二）垂露竖单元练习

将下列带垂露竖的字进行单钩摹、双钩摹并在此基础上临写，注意每个垂露竖的笔法和形态变化。

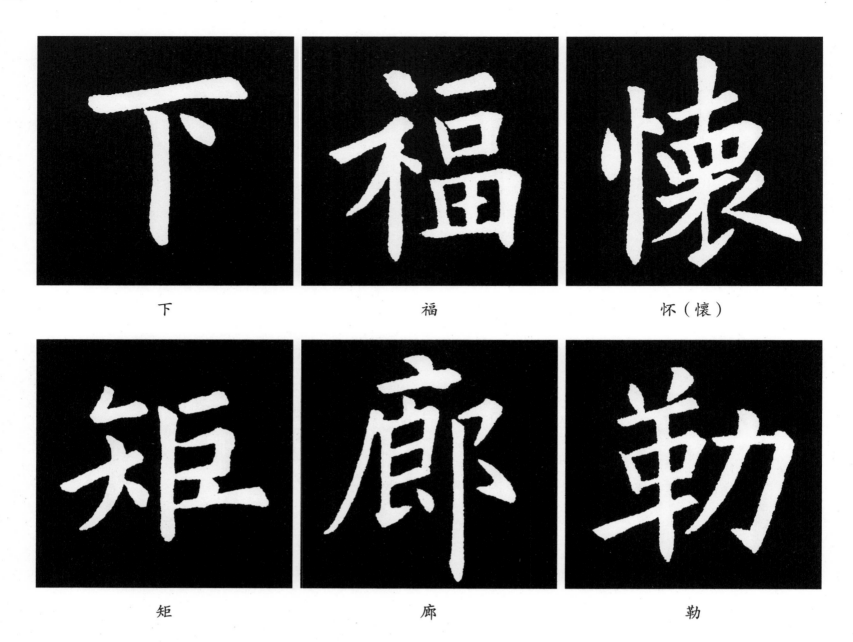

下

福

怀（懷）

矩

廊

勒

二、悬针竖

《九成宫醴泉铭》中的悬针竖与颜真卿、柳公权楷书中的悬针竖相比较有其自身特点，我们取"神"字中的悬针竖进行解析。

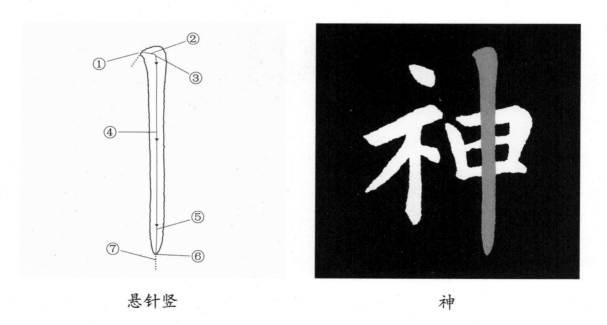

悬针竖

神

悬针竖的书写笔法要领：

①欲下先上，或承上笔笔势，空逆；

②按竖划横落笔法则入纸，注意入纸下按切入的角度；

③略驻笔，微提锋侧锋稍向下拖拉，同时顺时针捻笔调正笔锋至中锋努势下行；

④注意下行过程中的提按变化，下行至该字所需要的长度；

⑤边下行边轻提起笔；

⑥笔锋送到笔尖处；

⑦向上空回锋，或顺势写下一笔。

（一）悬针竖字摹写示例

为了初学者学习方便，我们将"神"字的单钩摹、双钩摹以及整个字的笔画顺序解析如下。

例1：单钩摹。

宣纸　　　　　　　　宣纸蒙在字上单钩摹　　　　　　单钩摹效果

例2：双钩摹。

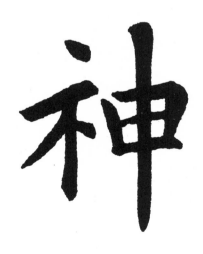 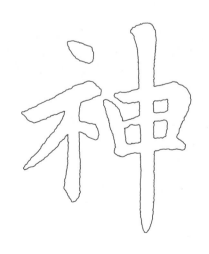 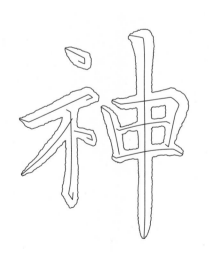

宣纸蒙在字上双钩摹　　　　　　双钩摹效果　　　　　　单钩摹、双钩摹效果

例3：解析整个字的笔画顺序，十笔完成带悬针竖的"神"字。

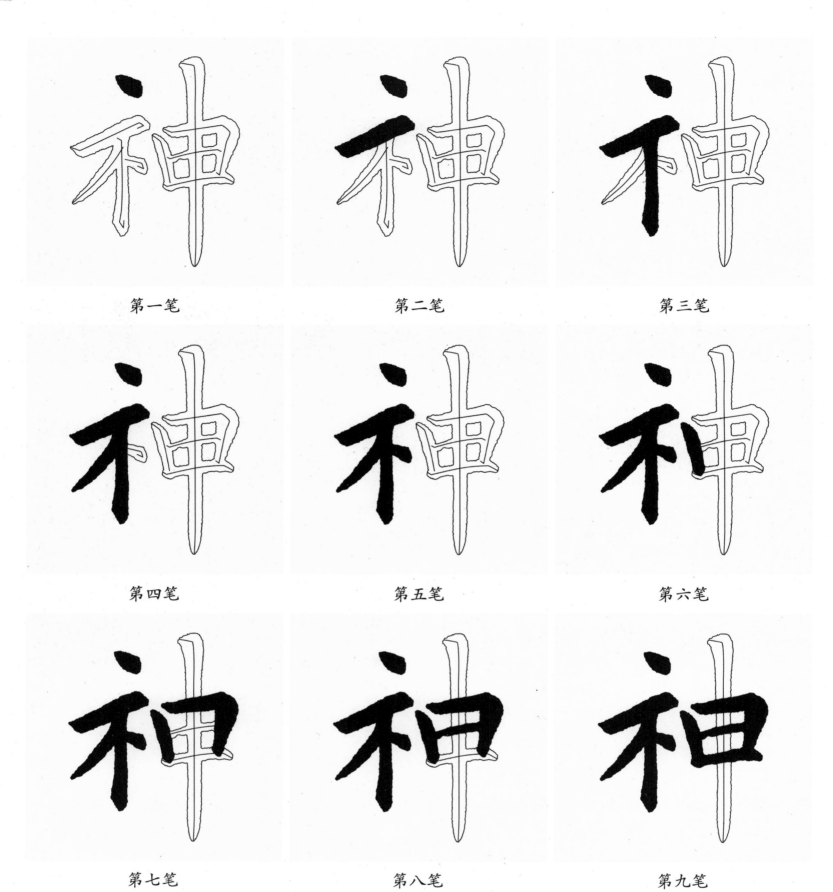

第一笔 第二笔 第三笔

第四笔 第五笔 第六笔

第七笔 第八笔 第九笔

第十笔

（二）悬针竖单元练习

将下列带悬针竖的字进行单钩摹、双钩摹并在此基础上临写，注意每个悬针竖的笔法和形态变化。

千

本

年

师（師）

群

常

第四节　撇的形态与书写方法

撇在"永字八法"中有两种："长撇如掠，状似燕掠檐下；短撇为啄，如鸟之啄物。"卫夫人《笔阵图》称："丿（撇）如陆断犀象。"无论长撇、短撇，书写法则是起笔皆取逆势，行笔加速，出锋轻捷爽利，有潇洒利落之姿，笔力须送至撇之锋端，轻快掠出，以免飘浮乏力，以轻捷健劲为胜。尤其是平撇（短撇），似鸟啄食般发力。用笔必须准而快，笔锋峻利，出锋干净利落。

欧体楷书中撇的形态归纳起来有斜撇（长撇）、竖撇、平撇（短撇）、兰叶撇（柳叶撇）等。下面我们依《九成宫醴泉铭》中的字逐一解析。

一、斜撇

斜撇也称长撇。我们取"含"字中的斜撇予以解析。

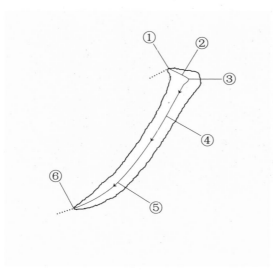

斜撇

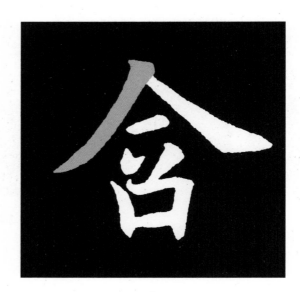

含

斜撇写笔法要领：

①欲下先上，或承上笔笔势，空逆；

②自左向右横逆锋下按入纸；

③略驻锋，顺势轻提转腕，或捻管拉动笔锋向左下行笔；

④行笔时渐行渐加速，并适度提笔；

⑤行至适当长度，加速，略产生弧度；

⑥渐提渐撇出，力送至笔锋端，顺势书写下一笔。

（一）斜撇字摹写示例

为了初学者学习方便，我们将"含"字的单钩摹、双钩摹以及整个字的笔画顺序解析如下。

例 1：单钩摹。

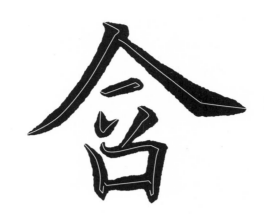

宣纸　　　　　宣纸蒙在字上单钩摹　　　　　单钩摹效果

例 2：双钩摹。

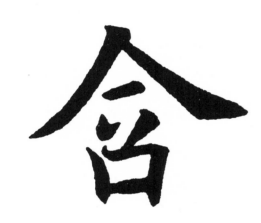 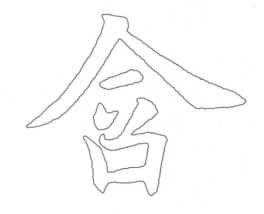 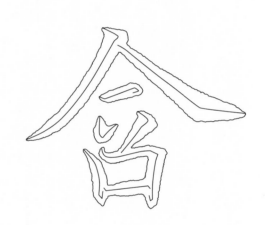

宣纸蒙在字上双钩摹　　　　　双钩摹效果　　　　　单钩摹、双钩摹效果

例 3：解析整个字的笔画顺序，八笔完成带斜撇的"含"字。

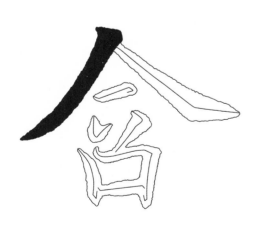 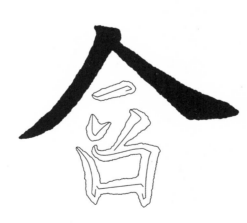 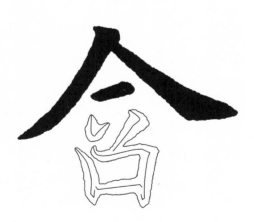

第一笔　　　　　第二笔　　　　　第三笔

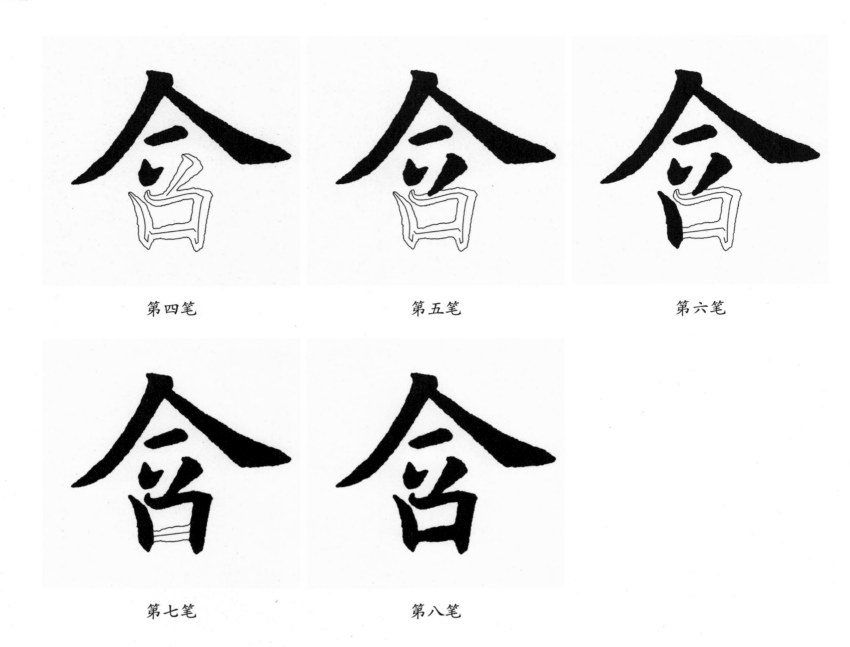

第四笔 第五笔 第六笔

第七笔 第八笔

（二）斜撇单元练习

将下列带斜撇的字进行单钩摹、双钩摹并在此基础上临写，注意每个斜撇的笔法和形态变化。

乃 文 今

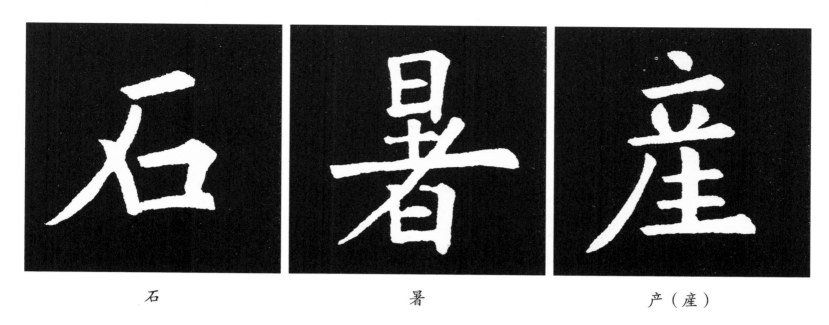

石　　　　　　　暑　　　　　　　产（産）

二、竖撇

　　顾名思义，竖撇的特点就是竖与撇的结合，如："周""月""大""夫"。"周"和"月"两字都含有半包围结构字的竖撇，自上而下，约占整个竖撇长度的五分之三均以竖的写法写成，以下部分开始渐起弧度向左撇去。

　　"大"和"夫"两字的撇都穿过横划，经过观察与研究，凡是穿过横划的撇，其在横划之上部分皆与竖的写法相同，穿过横划之后渐行渐起弧度撇去。我们取"大"字中的竖撇解析。

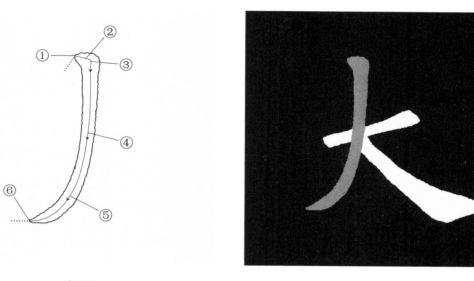

竖撇　　　　　　　　　　　　　　　　大

竖撇的书写笔法要领：

①欲下先上，或承上笔笔势，空逆；

②楷书竖画一般取横落笔法则入纸，注意入纸下按切入的角度；

③略驻笔，微提锋侧锋稍向下拉，同时顺时针略捻管、转腕、调正笔锋至中锋努势下行；

④注意下行过程中的提按变化；

⑤下行至该字所需要的长度时，顺势向左渐行渐起弧度，顺势渐提渐撇出；

⑥力送至笔锋端，顺势书写下一笔。

（一）竖撇字摹写示例

为了初学者学习方便，我们将"大"字的单钩摹、双钩摹以及整个字的笔画顺序解析如下。

例1：单钩摹。

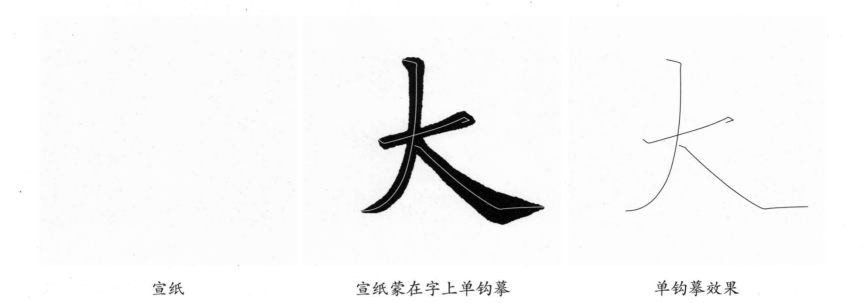

宣纸　　　　　　宣纸蒙在字上单钩摹　　　　　　单钩摹效果

例2：双钩摹。

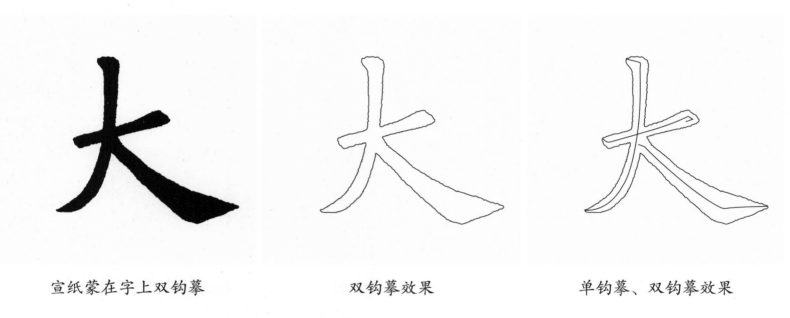

宣纸蒙在字上双钩摹　　　　双钩摹效果　　　　单钩摹、双钩摹效果

例3：解析整个字的笔画顺序，三笔完成带竖撇的"大"字。

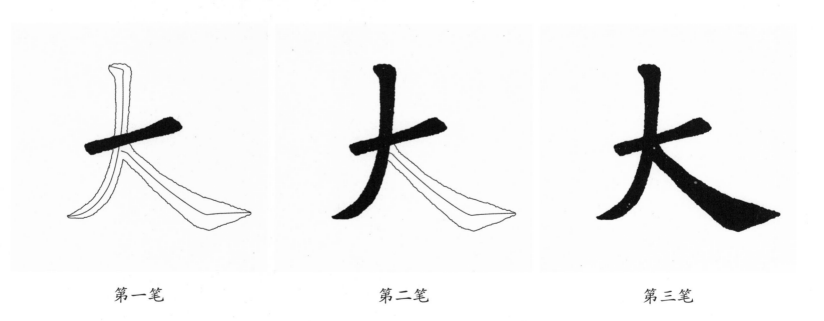

第一笔　　　　　　　第二笔　　　　　　　第三笔

（二）竖撇单元练习

将下列带竖撇的字进行单钩摹、双钩摹，并在此基础上临写，注意每个竖撇的笔法和形态变化。

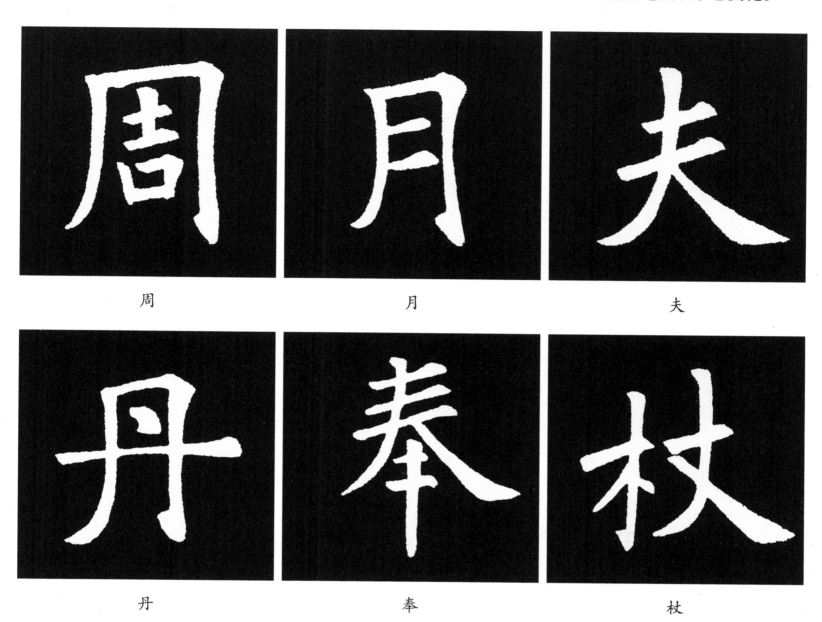

周

月

夫

丹

奉

杖

三、平撇

平撇也称短撇。我们取"和"字中的平撇进行解析。

平撇的笔法关键在于准、稳、狠。"准"是切入的角度要准确；"稳"是用笔要稳，有定力，下笔后定得住；"狠"是下笔要发力，折笔处要干脆，撇出时又要发力，笔力送到笔锋。

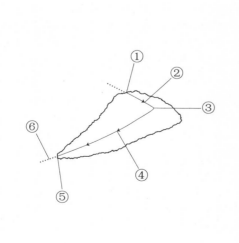

平撇

和

平撇的书写笔法要领：

①逆锋入笔；

②自左上向右下按切锋入纸，发力要准、稳、狠，注意切入的角度要正确；

③驻锋行笔；

④自右向左行笔，速度要快；

⑤稍提，撇出；

⑥撇出后，顺势写下一笔。

（一）平撇字摹写示例

为了初学者学习方便，我们将"和"字的单钩摹、双钩摹以及整个字的笔画顺序解析如下。

例1：单钩摹。

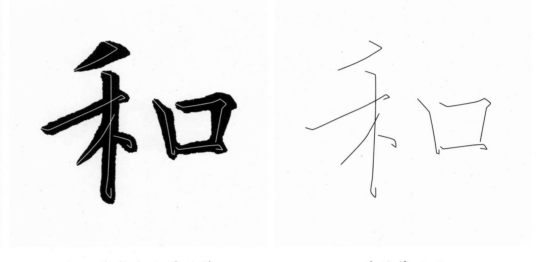

宣纸 宣纸蒙在字上单钩摹 单钩摹效果

例2：双钩摹。

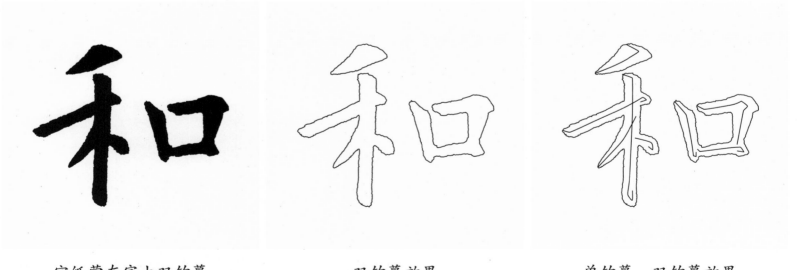

宣纸蒙在字上双钩摹 双钩摹效果 单钩摹、双钩摹效果

例 3：解析整个字的笔画顺序，八笔完成带平撇的"和"字。

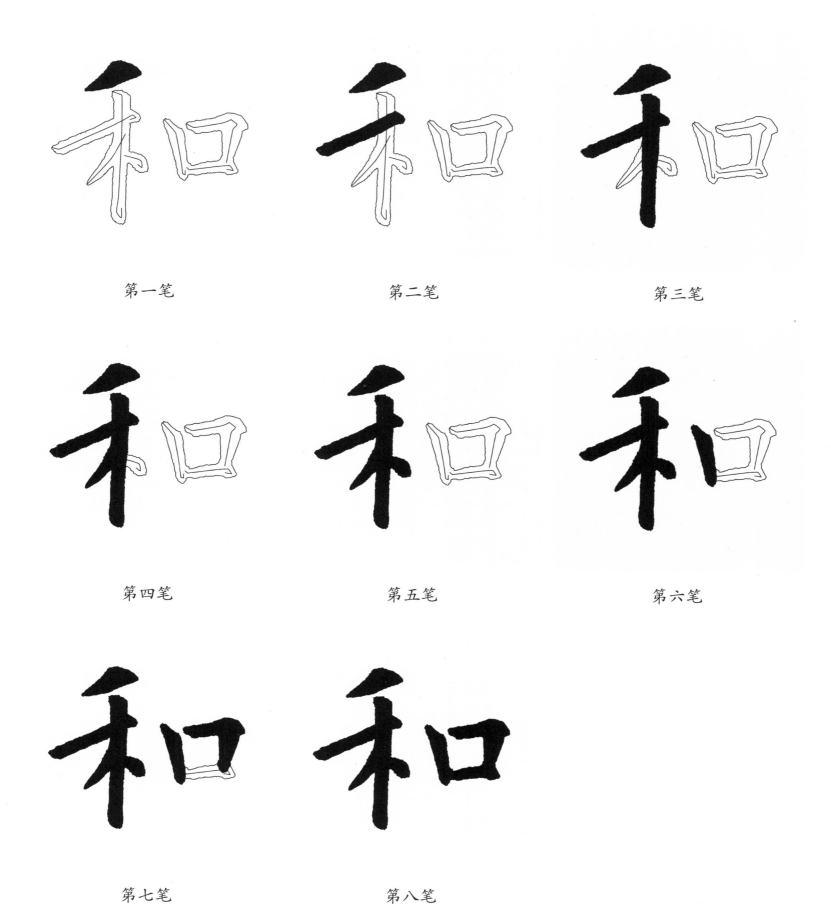

第一笔　　　　　　　　　　第二笔　　　　　　　　　　第三笔

第四笔　　　　　　　　　　第五笔　　　　　　　　　　第六笔

第七笔　　　　　　　　　　第八笔

（二）平撇单元练习

将下列带平撇的字进行单钩摹、双钩摹并在此基础上临写，注意每个平撇的笔法和形态变化。

重 质（質） 后

动（動） 循 秽（穢）

第五节 捺的形态与书写方法

"永字八法"中称捺为"磔"（zhé）。《说文解字》段玉裁注："按凡言磔者，开也，张也。刳其胸腹而张之，令其干枯不收。"由此可知，磔本义为分裂肢体，有开张之意。从书法发展的角度来看，楷书中的捺画从隶书之波磔发展而来，而隶书从小篆发展而来。小篆笔法全用中锋，裹束而内敛，隶书用波磔笔法使其解散而开放，所以隶书也称分书。楷书中的捺正是承隶而来。楷书捺画在笔法上，力内聚而形外张，使字势开张舒展，在书写时好像曲折的水波。其次，俗语称"捺如刀"，是说这一笔画要写得刚劲、有气势。

写捺画时要逆锋轻落，自左向右缓行渐重，徐徐而有劲，收尾时下压，再向右横向慢慢收起。至末处微带仰势收锋，要沉着有力，一波三折，势态自然。

欧阳询《八诀》称："乀（捺）一波常三过笔。"这是指捺的笔法要领。捺画的形态随字势而变，有直捺、弧捺、尖头捺、方头捺、长捺、短捺等称谓。归纳起来主要有斜捺、平捺和反捺三种。下面我们依《九成宫醴泉铭》中的字分别加以解析。

一、长斜捺

长斜捺也称斜捺，以45°左右的角自左上向右捺去，其形酷似大刀，与撇组合在一起，使字势开张、潇洒。我们取"令"字中的长斜捺进行解析。

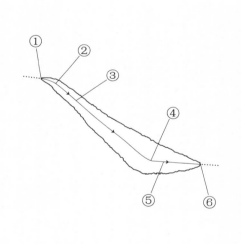

曲头长斜捺

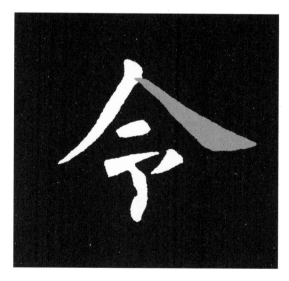

令

长斜捺的书写笔法要领：

①承上笔，顺势入纸；

②横行铺毫；

③略折笔下行，完成欧阳询要求的"一波常三过"的第一过；

④渐行渐按渐铺毫；

⑤笔划最粗处提笔，顿笔，同时折笔，即用腕力逆时针方向略转笔锋或者逆时针方向略捻管调锋，两种方法均可使用，完成欧阳询要求的"一波常三过"的第二过；

⑥平行，略向上提，中行捺出，力送至笔尖，完成欧阳询要求的"一波常三过"的第三过；

⑦捺出后，空中回锋。

注意：写第④与第⑤处的笔法要领时，要观察所临摹字捺画向上提的角度。

（一）长斜捺字摹写示例

为了初学者学习方便，我们将"令"字的单钩摹、双钩摹以及整个字的笔画顺序解析如下。

例1：单钩摹。

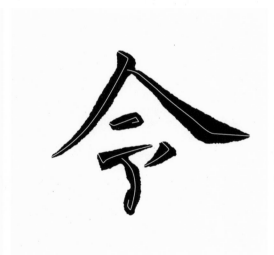 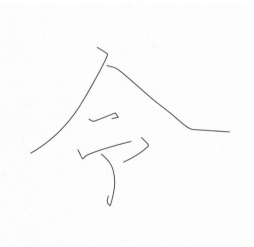

宣纸　　　　　　　宣纸蒙在字上单钩摹　　　　　　　单钩摹效果

例2：双钩摹。

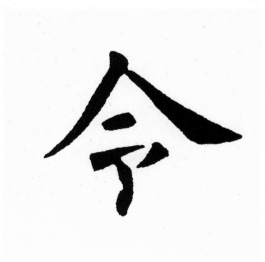 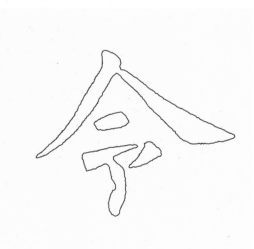 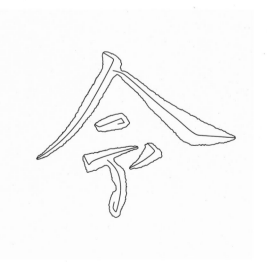

宣纸蒙在字上双钩摹　　　　　双钩摹效果　　　　　单钩摹、双钩摹效果

例3：解析整个字的笔画顺序，六笔完成带长斜捺的"令"字。

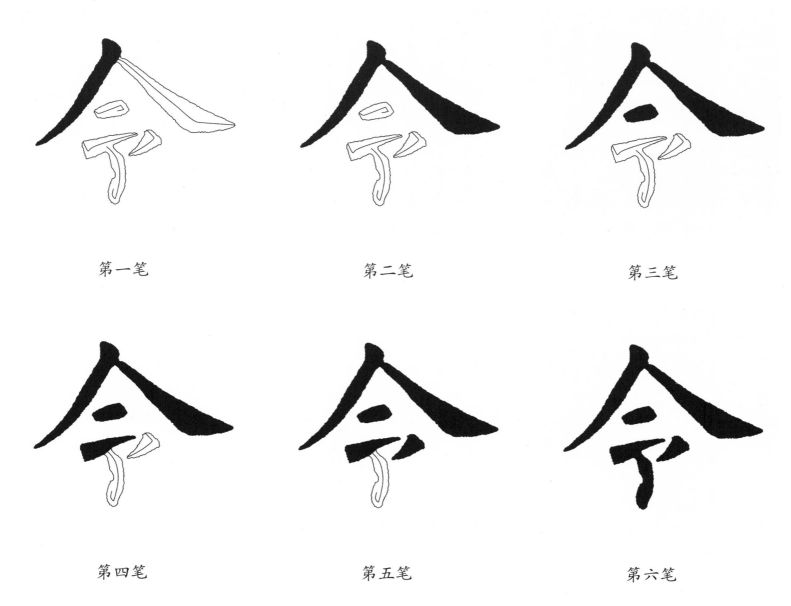

第一笔　　　　　　　　　第二笔　　　　　　　　　第三笔

第四笔　　　　　　　　　第五笔　　　　　　　　　第六笔

（二）长斜捺单元练习

将下列带长斜捺的字进行单钩摹、双钩摹并在此基础上临写，注意每个长斜捺的笔法和形态变化。

参（叅）　　　　　　　　　水　　　　　　　　　反

| 美 | 泉 | 沐 |

二、平捺

平捺也称卧捺，写法上与长斜捺相似。我们取"乏"字中的平捺予以解析。

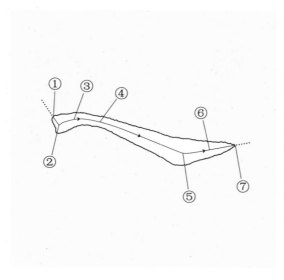

平捺 乏

平捺的书写笔法要领：

①承上笔逆入笔；

②切锋起笔，切锋后略驻锋；

③自左向右行笔，略向上提，用腕力顺时针方向略转笔锋或者顺时针方向略捻管调锋，两种方法均可使用，完成欧阳询要求的"一波常三过笔"的第一过；

④渐行渐按渐铺毫；

⑤笔划最粗处提笔，顿笔，同时折笔，即用腕力逆时针方向略转笔锋或者逆时针方向略捻管调锋，两种方法均可使用，完成欧阳询要求的"一波常三过笔"的第二过；

⑥平行，略向上提，中行捺出，力送至笔尖，完成欧阳询要求的"一波常三过笔"的第三过；

⑦捺出后，空中回锋。

（一）平捺字摹写示例

为了初学者学习方便，我们将"乏"字的单钩摹、双钩摹以及整个字的笔画顺序解析如下。

例1：单钩摹。

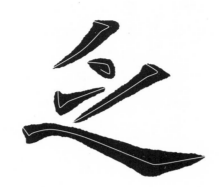

宣纸　　　　　　　　宣纸蒙在字上单钩摹　　　　　　单钩摹效果

例2：双钩摹。

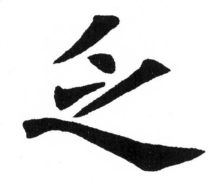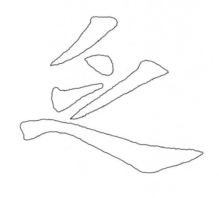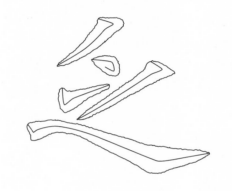

宣纸蒙在字上双钩摹　　　　　　双钩摹效果　　　　　　单钩摹、双钩摹效果

例3：解析整个字的笔画顺序，五笔完成带平捺的"乏"字。

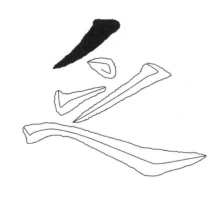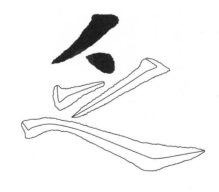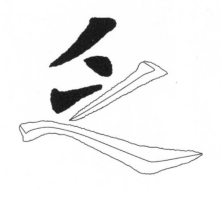

第一笔　　　　　　　　第二笔　　　　　　　　第三笔

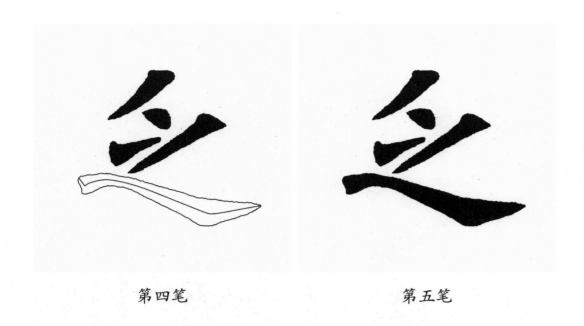

第四笔 第五笔

（二）平捺单元练习

将下列带平捺的字进行单钩摹、双钩摹并在此基础上临写，注意每种平捺的笔法和形态变化。

道 迁（遊） 迹

足 庭 越

三、反捺

反捺也称"长点",或称"点捺",如:"不""取""深"。

不	取	深

胜(勝)	饮(飲)	坠(墜)

第六节　钩的形态与书写方法

　　钩在"永字八法"中称"趯"（tì），意为跳跃。欧阳询《八诀》中有两处提到钩：一是卧钩，"⺄（卧钩）似长空之初月"；二是"乀（戈钩）劲松倒折，落挂石崖"。钩画往往与其他笔画结合在一起，如与横结合在一起为"横钩"，与竖结合在一起为"竖钩"，等等。这是一个富有变化的笔画。下面我们依《九成宫醴泉铭》中的字列举数种钩，逐一解析。

一、横钩

横钩多用于宝盖头或秃宝盖。我们取"营"中的横钩进行解析。

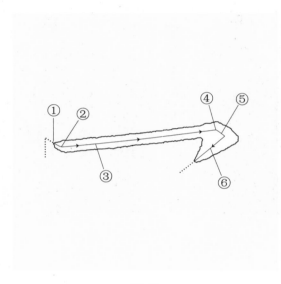

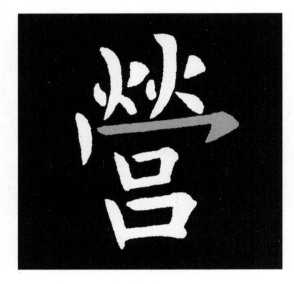

横钩　　　　　　　　　　　　　　营（營）

横钩的书写笔法要领：

①承上笔空逆入锋；

②略按、驻锋，转腕调锋；

③行笔，注意行笔中的提按；

④轻提；

⑤切锋下按，顿挫，驻锋，注意切锋的角度、顿笔的幅度；

⑥顺势钩出，注意钩的角度，力含于内。

（一）横钩字摹写示例

为了初学者学习方便，我们将"营"字的单钩摹、双钩摹以及整个字的笔画顺序解析如下。

例1：单钩摹。

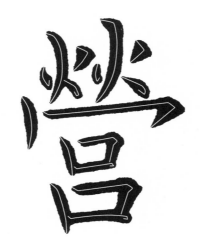 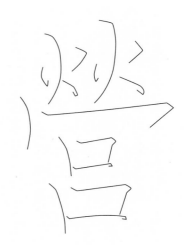

| 宣纸 | 宣纸蒙在字上单钩摹 | 单钩摹效果 |

例2：双钩摹。

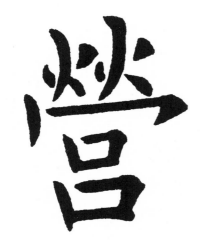 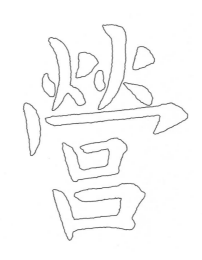 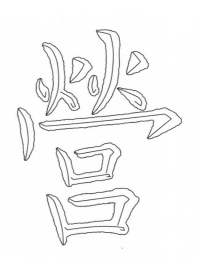

宣纸蒙在字上双钩摹　　　　双钩摹效果　　　　单钩摹、双钩摹效果

例3：解析整个字的笔画顺序，十六笔完成带横钩的"营"字。

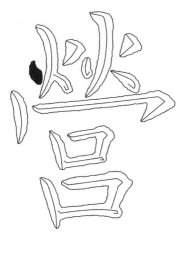 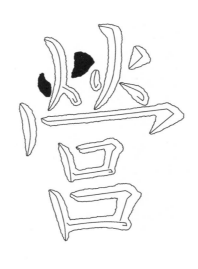 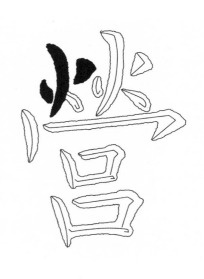

第一笔　　　　　　　　第二笔　　　　　　　　第三笔

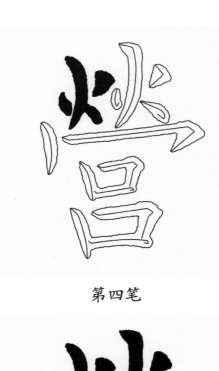
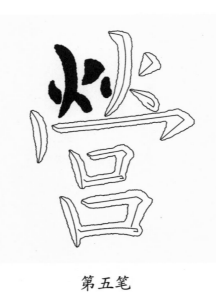
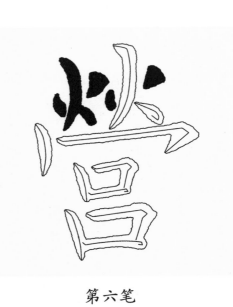

第四笔　　　　　第五笔　　　　　第六笔

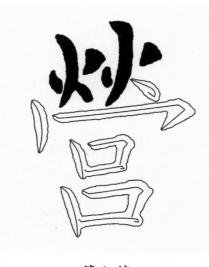
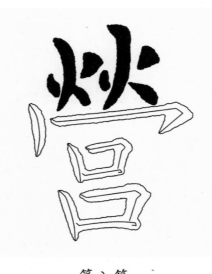
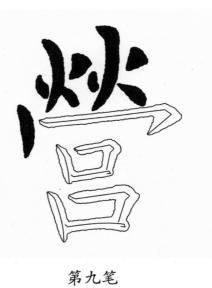

第七笔　　　　　第八笔　　　　　第九笔

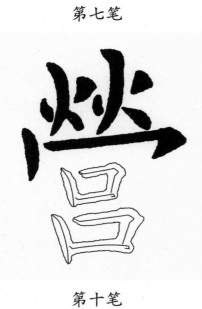
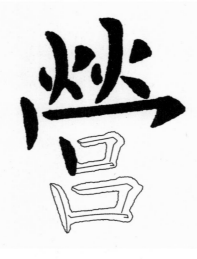
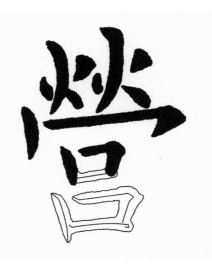

第十笔　　　　　第十一笔　　　　第十二笔

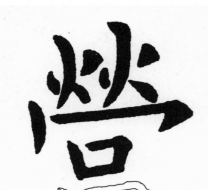
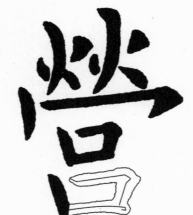
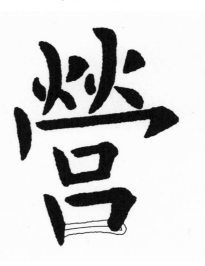

第十三笔　　　　第十四笔　　　　第十五笔

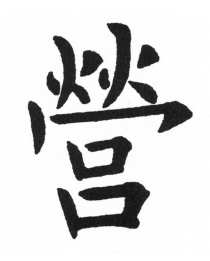

第十六笔

（二）横钩单元练习

将下列带横钩的字进行单钩摹、双钩摹，并在此基础上临写，注意每个横钩的笔法和形态变化。

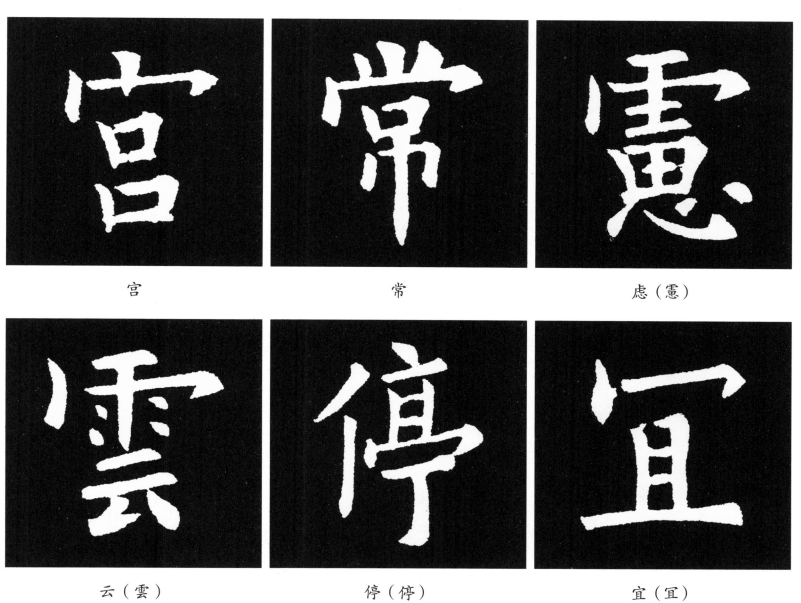

宮　　　　　　　常　　　　　　　虑（憲）

云（雲）　　　　　停（停）　　　　　宜（宜）

二、竖钩

欧楷竖钩的难写之处在于写钩时的提、按、顿挫并不明显，只要掌握了方法也就简单了。我们取"则"字中的竖钩解析如下。

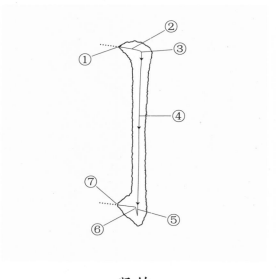

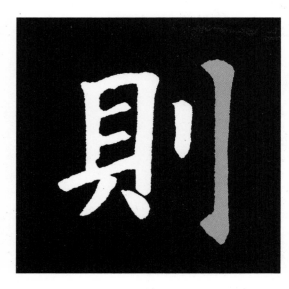

竖钩 则

竖钩的书写笔法要领：

①承上笔笔势，空逆；

②竖划横入笔，注意入纸按下切入的角度；

③略驻笔，微提锋捻笔稍向下拉，目的是将侧锋调整为中锋；

④努势下行，注意下行过程中的提按变化；

⑤下行至该字所需要的长度时，略顿挫；

⑥略上提，驻锋，笔管右倾，压住笔锋；

⑦向左平向钩出。

（一）竖钩字摹写示例

为了初学者学习方便，我们将"则"字的单钩摹、双钩摹以及整个字的笔画顺序解析如下。

例1：单钩摹。

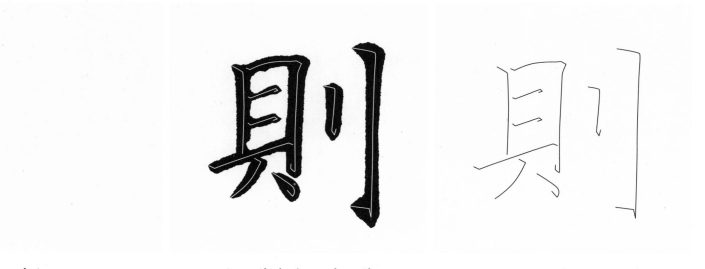

宣纸 宣纸蒙在字上单钩摹 单钩摹效果

例2：双钩摹。

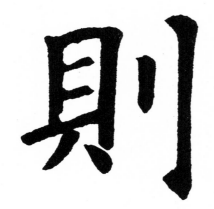
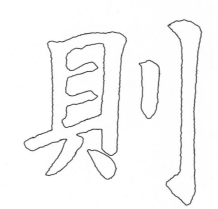

宣纸蒙在字上双钩摹　　　　　双钩摹效果　　　　　单钩摹、双钩摹效果

例3：解析整个字的笔画顺序，九笔完成带竖钩的"则"字。

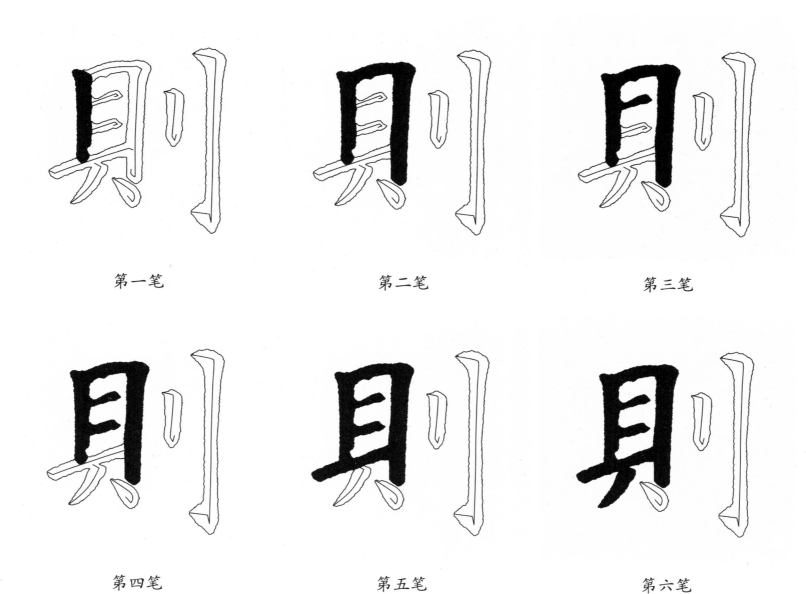

第一笔　　　　　　　第二笔　　　　　　　第三笔

第四笔　　　　　　　第五笔　　　　　　　第六笔

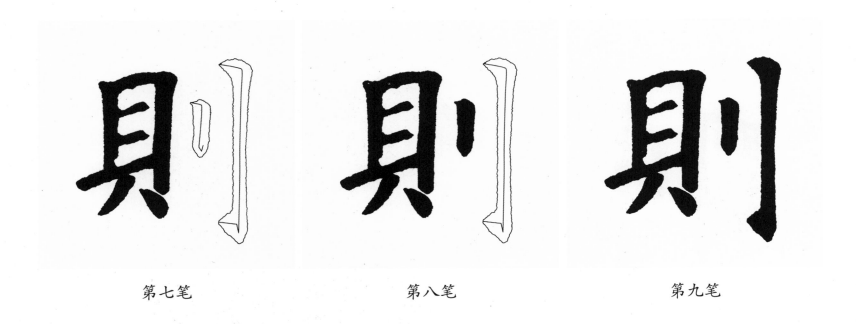

第七笔 第八笔 第九笔

（二）竖钩单元练习

将下列带竖钩的字进行单钩摹、双钩摹，并在此基础上临写，注意每个竖钩的笔法和形态变化。

于（扵） 谢（謝） 接

峥（崢） 东（東） 竦

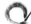

三、弯钩

弯钩与竖钩的写法相似，但也有其自身的特点。我们取"字"字的弯钩进行解析。

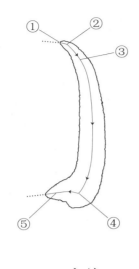

弯钩

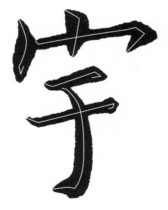

字

弯钩的书写笔法要领：

①承上笔顺锋入纸；

②略驻锋，转腕；

③渐行渐按铺毫向左弧形躬弯，中锋笔耕下行；

④笔行至适当位置时，轻提、轻顿挫，驻锋，注意字的重心要稳，弯的两头顶端在一条垂直线上；

⑤顺势向左钩出，注意钩出的部分比竖钩略长。

（一）弯钩字摹写示例

为了初学者学习方便，我们将"字"字的单钩摹、双钩摹以及整个字的笔画顺序解析如下。

例1：单钩摹。

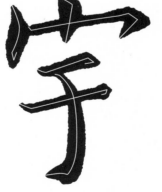

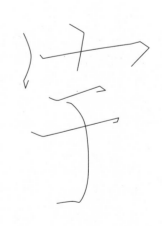

宣纸　　　　　　　　　　宣纸蒙在字上单钩摹　　　　　　　单钩摹效果

例2：双钩摹。

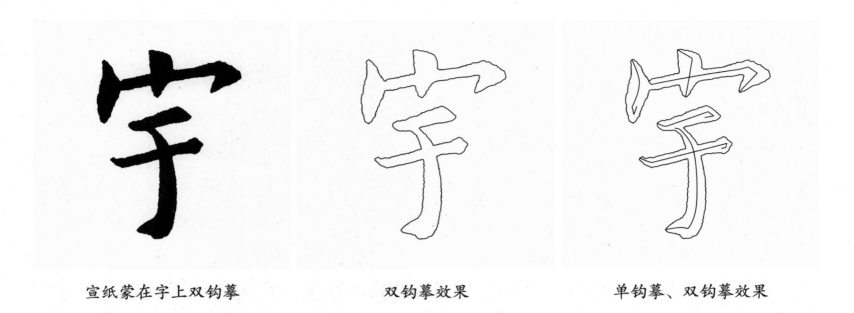

宣纸蒙在字上双钩摹　　　　双钩摹效果　　　　单钩摹、双钩摹效果

例3：解析整个字的笔画顺序，六笔完成带弯钩的"字"字。

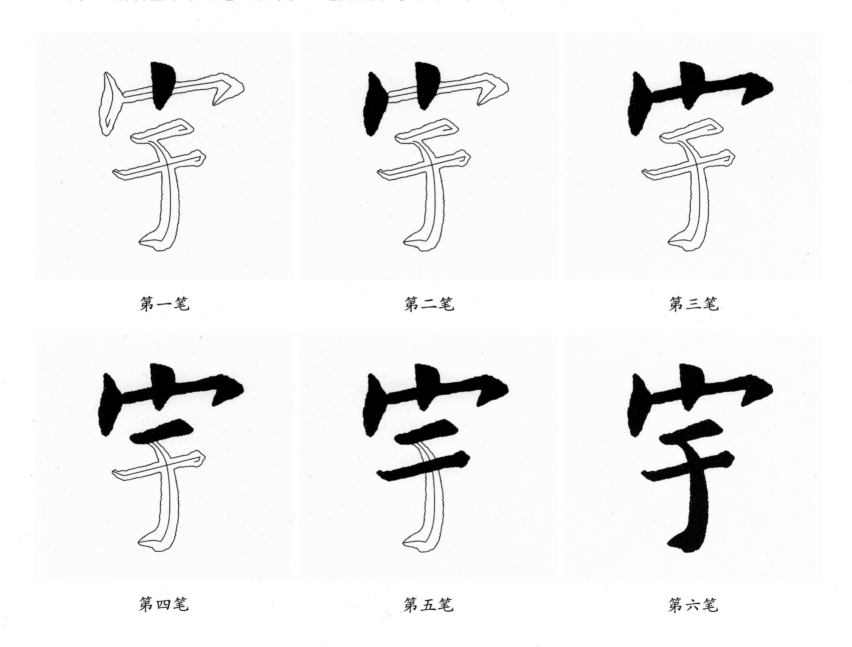

第一笔　　　　　　第二笔　　　　　　第三笔

第四笔　　　　　　第五笔　　　　　　第六笔

（二）弯钩单元练习

将下列带弯钩的字进行单钩摹、双钩摹，并在此基础上临写，注意每个弯钩的笔法和形态变化。

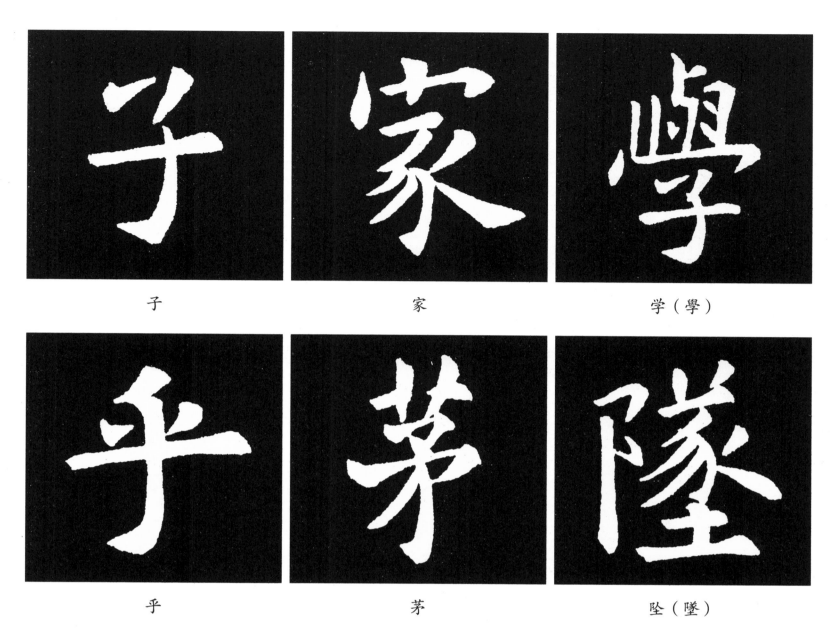

子

家

学（學）

乎

茅

坠（墜）

四、竖弯钩

竖弯钩也称"鹅钩"。欧楷的竖弯钩沿用了隶书的笔法，形态上尤为潇洒。我们取"尤"字中的竖弯钩进行解析。

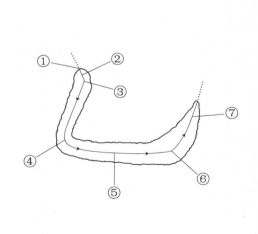

竖弯钩

尤

竖弯钩的书写笔法要领：

①起笔与竖笔相同，承上笔顺势横入锋；

②略驻笔、捻笔稍向下拉，目的是将侧锋调整为中锋；

③努势下行，注意下行过程中的提按变化，下行至该字所需要的长度；

④顺势逆时针方向捻管转腕；

⑤渐行渐按，微微向下行至适当位置；

⑥轻提、顿挫；

⑦顺势边提笔边将笔锋收起。

（一）竖弯钩字摹写示例

为了初学者学习方便，我们将"尤"字的单钩摹、双钩摹以及整个字的笔画顺序解析如下。

例1：单钩摹。

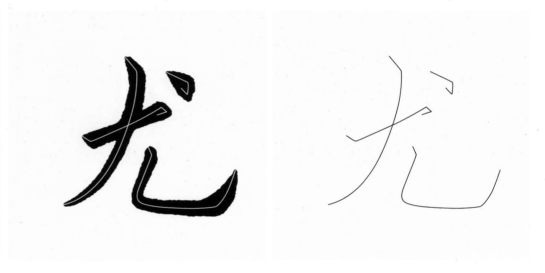

宣纸　　　　　　宣纸蒙在字上单钩摹　　　　　单钩摹效果

例2：双钩摹。

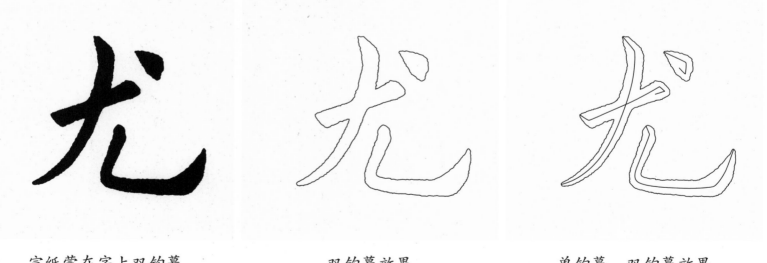

宣纸蒙在字上双钩摹　　　　双钩摹效果　　　　单钩摹、双钩摹效果

例3：解析整个字的笔画顺序，四笔完成带竖弯钩的"尤"字。

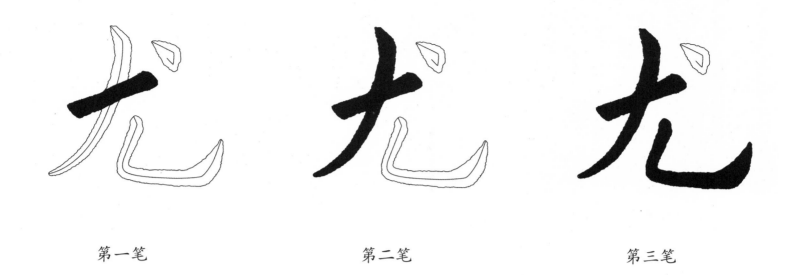

第一笔　　　　　　　　第二笔　　　　　　　　第三笔

第四笔

（二）竖弯钩单元练习

将下列带竖弯钩的字进行单钩摹、双钩摹，并在此基础上临写，注意每个竖弯钩的笔法和形态变化。

也　　　　　　　　　　元　　　　　　　　　　悦（悦）

挹 　　　　　　　　 池 　　　　　　　　 冠

五、戈钩

戈钩一般是字中之主笔，要写得挺拔有力，写出气势。我们取"咸"字中的戈钩进行解析。

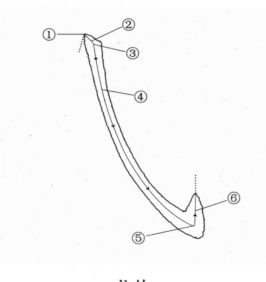

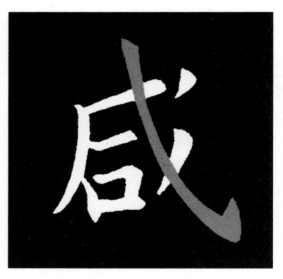

戈钩 　　　　　　　　　　　　　　　 咸

戈钩的书写笔法要领：

①起笔与竖划相同，承上笔笔势，空逆；

②横入笔法入锋，注意入锋下按切入的角度；

③略驻笔，微提锋捻笔稍向下拉，目的是将侧锋调整为中锋；

④努势下行，注意下行过程中的提按变化，下行至该字所需要的长度；

⑤轻提（略有回锋），轻顿挫（起到调整行笔方向的作用，为适当角度钩出做好充分准备）；

⑥驻锋、折锋向上钩出，钩的右侧边线应垂直向上为佳，整个戈钩自上而下"重轻重"，节奏明快。

（一）戈钩字摹写示例

为了初学者学习方便，我们将"咸"字的单钩摹、双钩摹以及整个字的笔画顺序解析如下。

例 1：单钩摹。

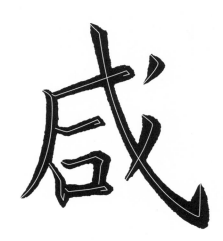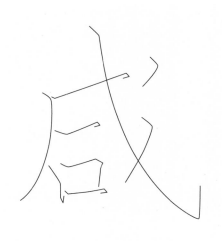

宣纸　　　　　宣纸蒙在字上单钩摹　　　　单钩摹效果

例 2：双钩摹。

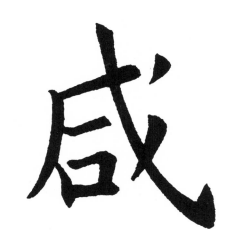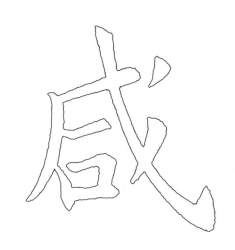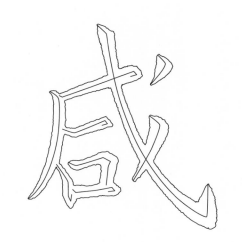

宣纸蒙在字上双钩摹　　　双钩摹效果　　　单钩摹、双钩摹效果

例 3：解析整个字的笔画顺序，九笔完成带戈钩的"咸"字。

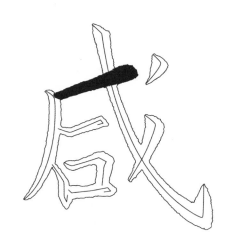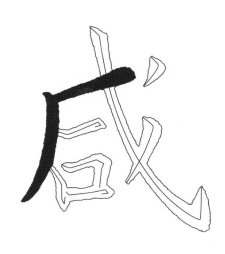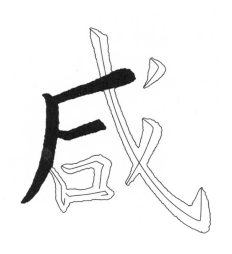

第一笔　　　　　第二笔　　　　　第三笔

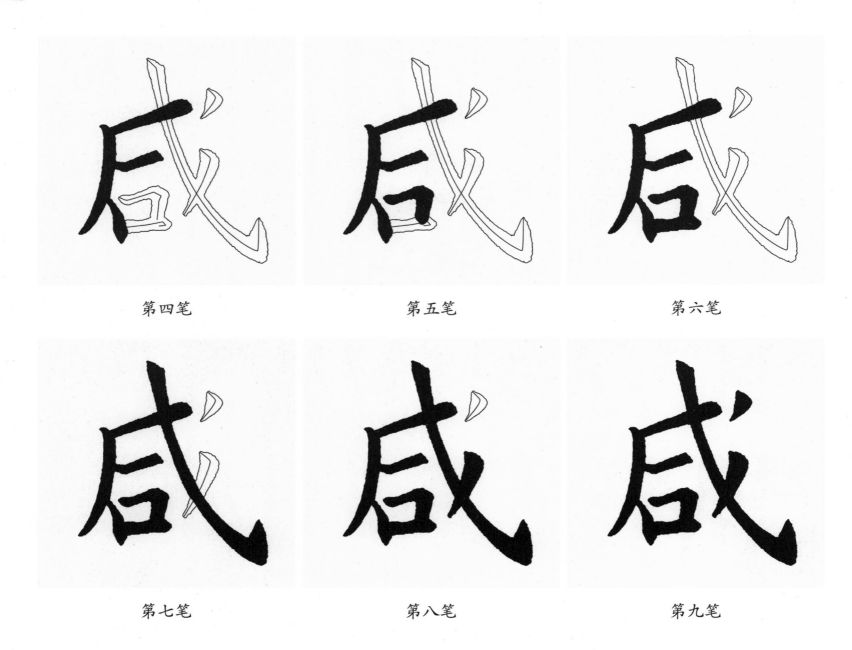

第四笔 第五笔 第六笔

第七笔 第八笔 第九笔

（二）戈钩单元练习

将下列带戈钩的字进行单钩摹、双钩摹并在此基础上临写，注意每个戈钩的笔法和形态变化。

我 武 氏（氏）

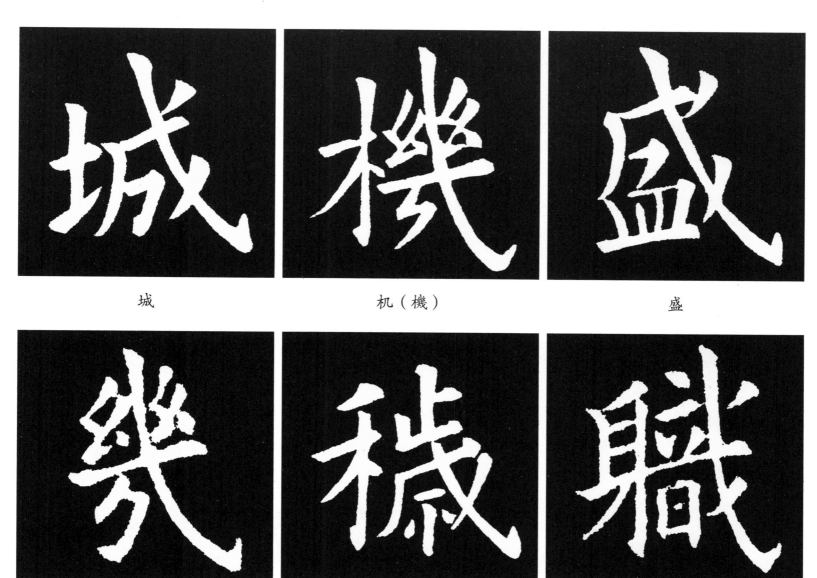

城　　　　　　　机（機）　　　　　　盛

几（幾）　　　　　秽（穢）　　　　　职（職）

第七节　挑的形态与书写方法

　　挑画又称提画，是由左下向右上斜提起的笔画。"永字八法"中称挑为"策"。挑画多用于字之左，其势向右上斜出，与右之笔画相策应，形成呼应之势。"永"字中的"挑"略平出，主要是与右边的啄（短撇）相呼应。

　　挑画从形态上有短挑、长挑、竖挑（竖加挑）等。它们的笔法原理是一样的，书写方法也大同小异。如果以笔法角度来分，有夹角小于 45° 的平挑与夹角大于 45° 的竖挑，下面我们依《九成宫醴泉铭》中的字予以解析。

一、平挑

　　平挑中有短挑、长挑等形态，起笔上近似写横画，只是行笔时略向右上提起。取"饮"字中的平挑予以解析。

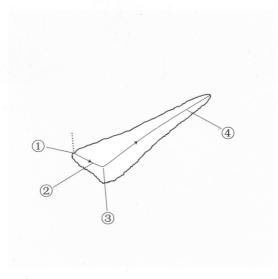

平挑

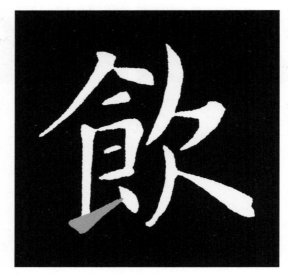

饮（飲）

平挑的书写笔法要领：

①承上笔空逆，顺势切入；

②驻锋；

③压着笔锋，行笔方向转向右上；

④挑起，渐提渐收笔锋，力送笔端。

（一）平挑字摹写示例

为了初学者学习方便，我们将"饮"字的单钩摹、双钩摹以及整个字的笔画顺序解析如下。

例1：单钩摹。

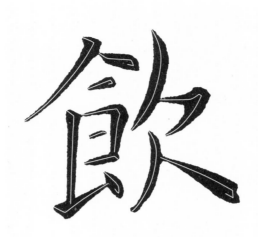

| 宣纸 | 宣纸蒙在字上单钩摹 | 单钩摹效果 |

例2：双钩摹。

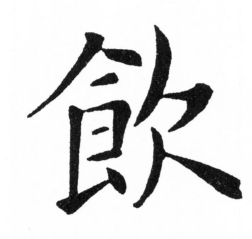

| 宣纸蒙在字上双钩摹 | 双钩摹效果 | 单钩摹、双钩摹效果 |

例3：解析整个字的笔画顺序，十三笔完成带平挑的"饮"字。

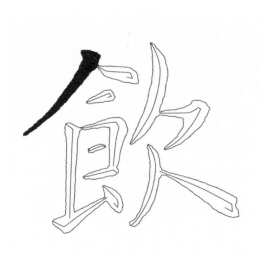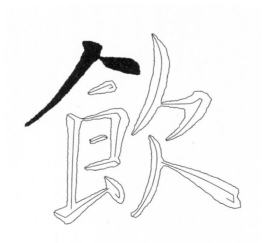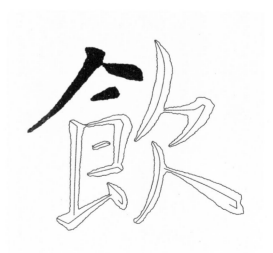

| 第一笔 | 第二笔 | 第三笔 |

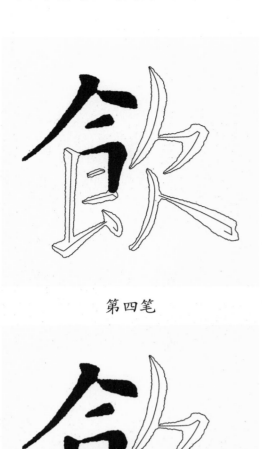

第四笔

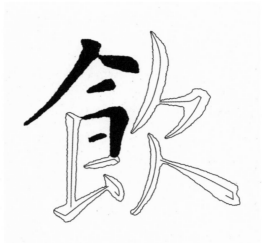

第五笔

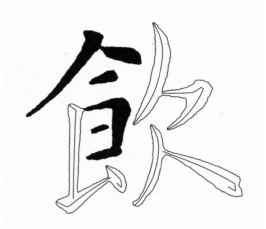

第六笔

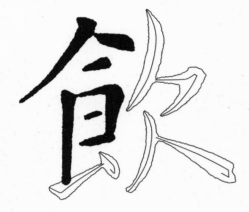

第七笔

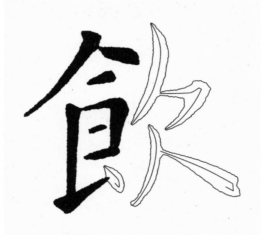

第八笔

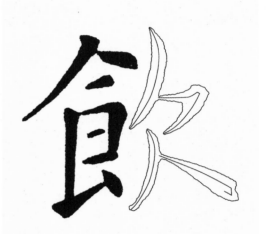

第九笔

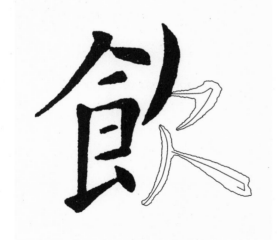

第十笔

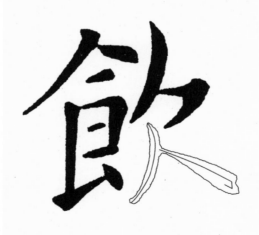

第十一笔

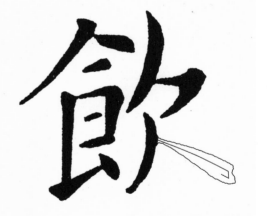

第十二笔

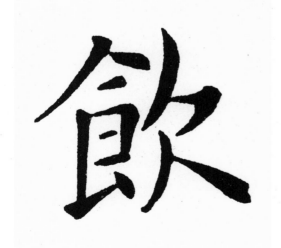

第十三笔

（二）平挑单元练习

将下列带平挑的字进行单钩摹、双钩摹，并在此基础上临写，注意每个平挑的笔法和形态变化。

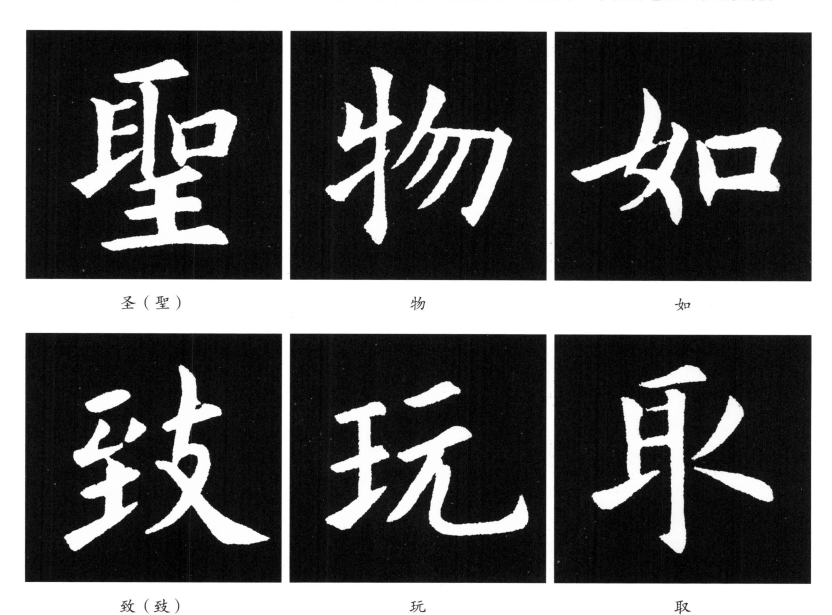

圣（聖）　　　　　物　　　　　如

致（致）　　　　　玩　　　　　取

二、竖挑

竖挑中有短挑、长挑等。笔法与平挑有区别，大有欲上先下之势。我们取"壮"字中的竖挑解析。

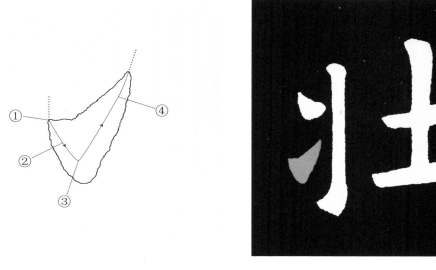

竖挑　　　　　　　　　　　壮

竖挑的书写笔法要领：

①承上笔，逆锋顿笔下切，略带挫；

②驻锋；

③向右上提起，先笔尖不动，侧锋提起笔根至中锋状；

④顺势提笔收锋。

（一）竖挑字摹写示例

为了初学者学习方便，我们将"壮"字的单钩摹、双钩摹以及整个字的笔画顺序解析如下。

例1：单钩摹。

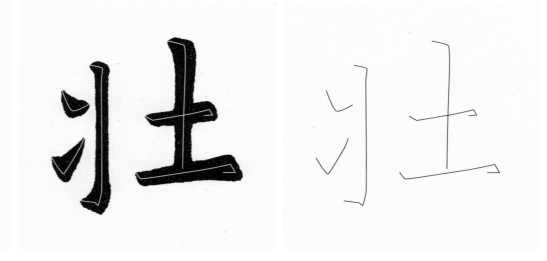

| 宣纸 | 宣纸蒙在字上单钩摹 | 单钩摹效果 |

例2：双钩摹。

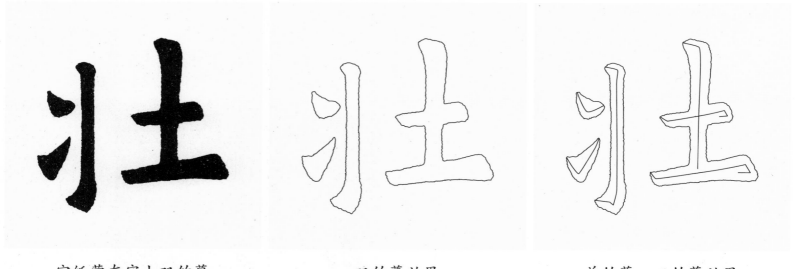

| 宣纸蒙在字上双钩摹 | 双钩摹效果 | 单钩摹、双钩摹效果 |

例3：解析整个字的笔画顺序，六笔完成带竖挑的"壮"字。

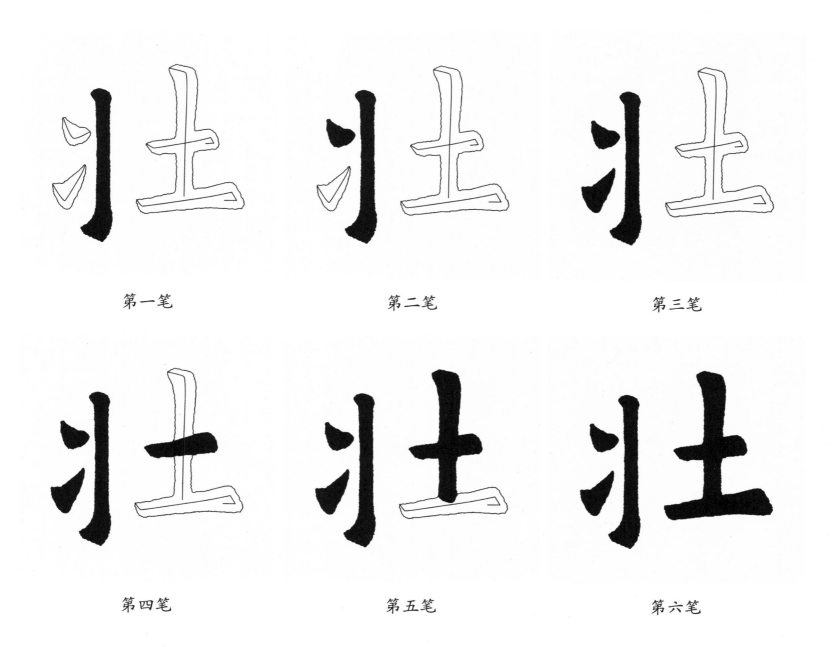

第一笔　　　　　　　　　第二笔　　　　　　　　　第三笔

第四笔　　　　　　　　　第五笔　　　　　　　　　第六笔

（二）竖挑单元练习

将下列带竖挑的字进行单钩摹、双钩摹，并在此基础上临写，注意每个竖挑的笔法和形态变化。

清　　　　　　　　　　既　　　　　　　　　　竭

第八节 折的形态与书写方法

　　"永"字中有折笔，但"永字八法"中却没有提到这一笔法。这是什么原因呢？欧阳询《八诀》中谈及横折钩说"刁（折）如万钧之弩发"。卫夫人在《笔阵图》中一处说横折钩如"劲弩筋节"。从其解释看，并非针对折笔所言，而是对整个笔画的意象性描述，要求这个笔画要写出这等意境。我们从永字八法中的笔法解析来看，古人在解读笔法时，是把一个笔画分解成若干个笔法来认识的。我们今天将"永"字中的"横、折、竖、钩"作为一个笔画来解读，而古人却将其分解成"横""竖""钩"三个笔法来解读。明白了这个道理对正确理解笔法很有益处，同时也有利于我们的正确书写。

　　折画的形态较多，归纳起来有横折、竖折、撇折等，下面我们依《九成宫醴泉铭》中的字分别进行解析。

一、横折

　　横折是由横画与竖画两个笔画组成，在两个笔画的结合处用折法来完成。我们取"但"字中的横折予以解析。

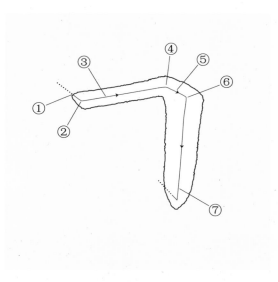

横折

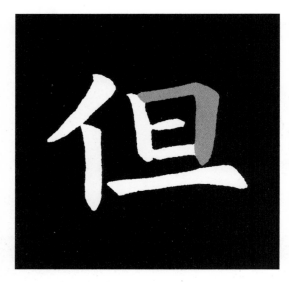

但

横折的书写笔法要领：

①承上笔顺势入锋；

②略驻锋；

③轻提行笔，行笔中有适度提按，至适当位置；

④略向上提锋，注意向上提锋不能过高；

⑤按，略顿挫；

⑥驻锋，捻管调成中锋；

⑦弩势下行，注意渐提向左偏进。

（一）横折字摹写示例

为了初学者学习方便，我们将"但"字的单钩摹、双钩摹以及整个字的笔画顺序解析如下。

例1：单钩摹。

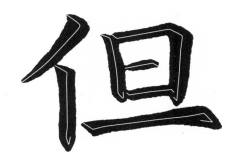
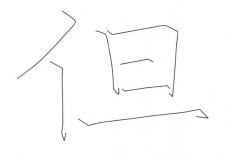

<div align="center">宣纸 宣纸蒙在字上单钩摹 单钩摹效果</div>

例2：双钩摹。

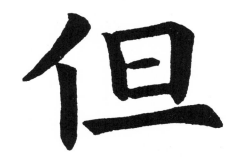
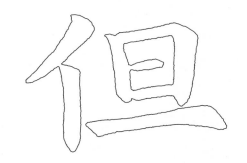
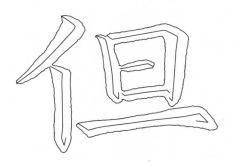

<div align="center">宣纸蒙在字上双钩摹 双钩摹效果 单钩摹、双钩摹效果</div>

例3：解析整个字的笔画顺序，七笔完成带横折的"但"字。

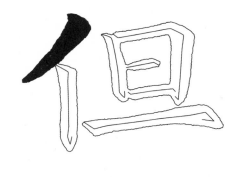
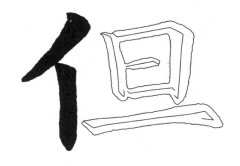
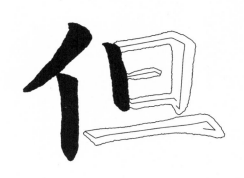

<div align="center">第一笔 第二笔 第三笔</div>

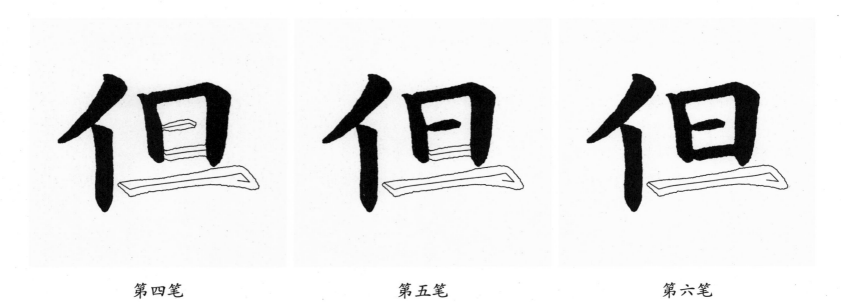

第四笔 第五笔 第六笔

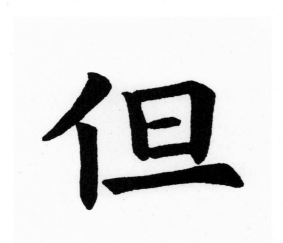

第七笔

（二）横折单元练习

将下列带横折的字进行单钩摹、双钩摹，并在此基础上临写，注意每个横折的笔法和形态变化。

品 贞（貞） 盖

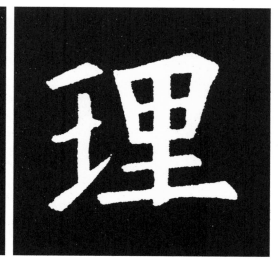

坤　　　　　　　　　　　昆　　　　　　　　　　　理

二、竖折

竖折是竖画与横画的结合，在两个笔画的结合处用折法来完成。我们取"忘"字中的竖折进行解析。

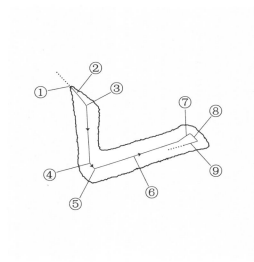

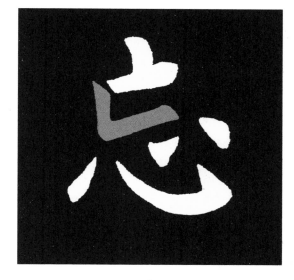

竖折　　　　　　　　　　　　　　　忘

竖折的书写笔法要领：

①承上笔势顺入锋，竖划横切入；

②驻锋，捻管下拉调锋至中锋；

③中锋下行；

④将竖向行笔调整为横向行笔方向；

⑤下按，捻管至中锋；

⑥向右偏上行笔；

⑦轻提；

⑧轻按；

⑨平收。

（一）竖折摹写示例

为了初学者学习方便，我们将"忘"字的单钩摹、双钩摹以及整个字的笔画顺序解析如下。

例1：单钩摹。

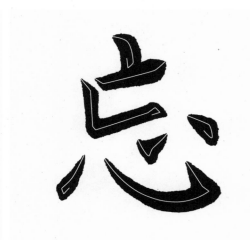

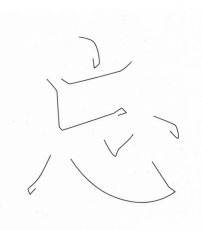

宣纸	宣纸蒙在字上单钩摹	单钩摹效果

例2：双钩摹。

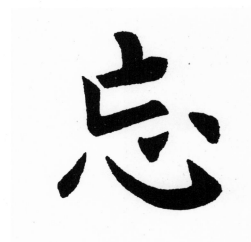
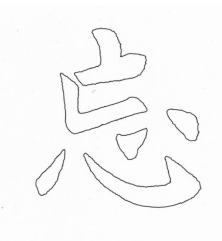
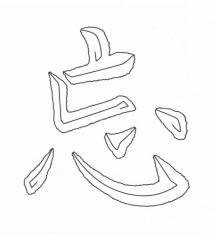

宣纸蒙在字上双钩摹	双钩摹效果	单钩摹、双钩摹效果

例3：解析整个字的笔画顺序，七笔完成带竖折的"忘"字。

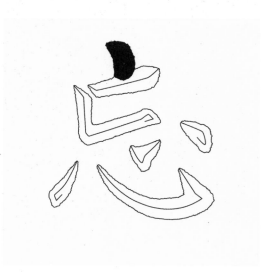

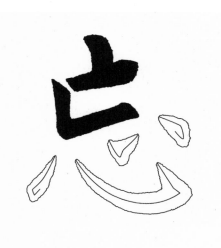

第一笔	第二笔	第三笔

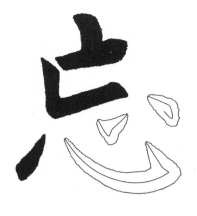

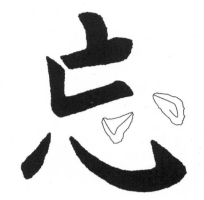

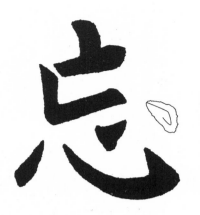

第四笔

第五笔

第六笔

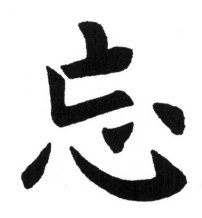

第七笔

（二）竖折单元练习

将下列带竖折的字进行单钩摹、双钩摹，并在此基础上临写，注意每个竖折的笔法和形态变化。

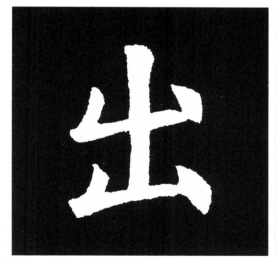

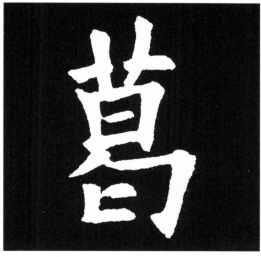

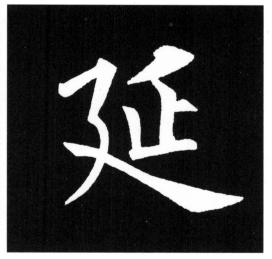

出

葛

延

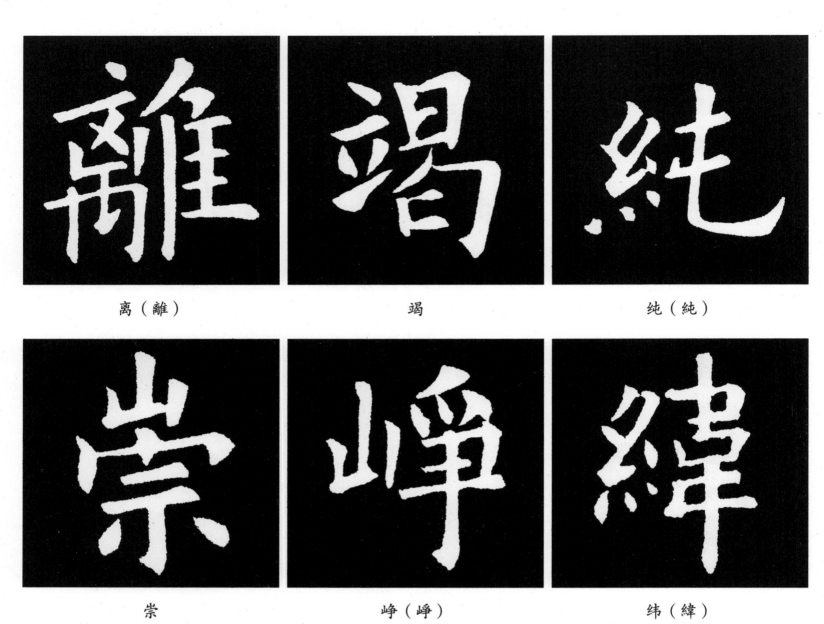

离（離）　　　　　竭　　　　　纯（純）

崇　　　　　峥（崢）　　　　　纬（緯）

第二章　常用书法作品样式例举

通过对书法基本笔法的解析和摹临，我们可初步掌握书法艺术的笔法语言。为了及时巩固学习成果，有必要进行书法作品创作的基本训练。

书法作品由三个基本要素构成：一是作品主体，也就是我们常说的内容；二是落款，即创作时间和作者姓名等；三是盖印。

常用的书法作品样式有中堂、条幅、斗方、横幅、对联、扇面、条屏、手卷、册页等。下面例举数种供大家参考学习。

一、中堂

中堂，因悬挂于厅堂正中央而得名，中堂的宽度与长度比例一般为 1：2。常见的有三尺、四尺、五尺、六尺等整张宣纸写成。内容可以写长诗或短文，或只写几个大字，甚至只写一个大字。

浙江 骆恒光 楷书 自作题画诗 中堂

北京 洪亮 楷书 节临《九成宫醴泉铭》 中堂

远山蒼翠近山無此
是江南六月圖一片
雨聲知未罷澗流百
道下平湖

吳鎮詩壬辰鄧寶劍書

北京　鄧寶劍　楷书　吳鎮題畫詩　中堂

神舟尋夢破長空追
步嫦娥唱大風雀躍
九霄呈瑞氣飛天邀
月彩雲宮

神舟邀月
辛卯秋日　聶軍生書撰

北京　聶軍生　楷书　自作诗《神舟邀月》　中堂

岱宗夫如何齊魯青
未了造化鍾神秀陰
陽割昏曉盪胸生層
雲決眦入歸鳥會當
凌絕頂

辛卯三月洪亮時居美國費城

北京　洪亮　楷书　杜甫《望岳》　中堂

元和初盜殺武丞相於通衢樂天以贊善
大夫是日上書論天下根本所言忤君相
按劍之意謫江州司馬數年平淮西之明
年乃遷忠州刺史觀其言行謇然君子也
余往來三遊洞下未嘗不見其人門人
唐履國請書樂天序刻之夷陵向實聞之
欣然買石具其資遂與之建中靖國元年
七月魯直跋

黄山谷跋自書樂天三遊洞序己丑秋晓明

安徽　任晓明　楷书　《三遊洞序跋》　中堂

二、横幅

横幅，横向吊挂的字画，横幅也称横披，横长竖短。这种形式可以写少数字，自右而左写一行，也可以是多行多字的长篇诗文。大横幅可挂于厅堂、会议室，小的可用于书房、居室等。

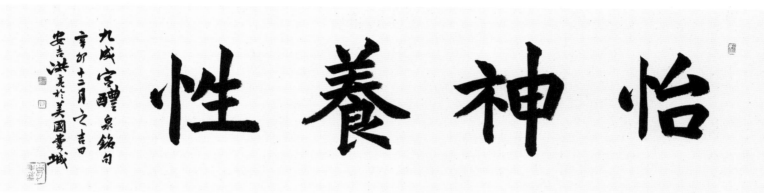

北京 洪亮 楷书 集字《九成宫醴泉铭》 横幅

北京 卢中南 楷书 苏轼《念奴娇·赤壁怀古》 横幅

河北 陆启成 楷书 苏轼《跋司马温公布衾铭后》 横幅

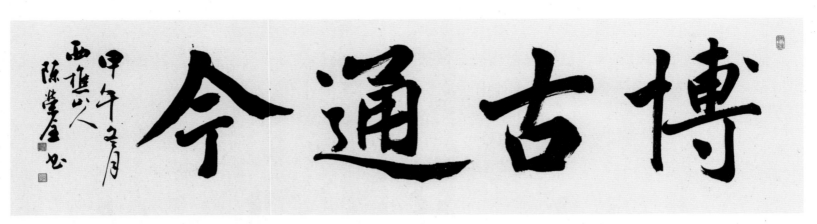

广东　陈荣全　楷书　博古通今　横幅

三、条幅

条幅指竖行书写的长条作品，其长与宽的比例比较悬殊，亦称直幅或者立轴，通常将宣纸竖向对裁或裁成长条形，装裱成"立轴"或装镜框。

北京　卢中南　楷书　刘开论书　条幅

北京　洪亮　楷书　李商隐《无题》诗　条幅

江苏　李彤　楷书　翁同和诗三首　条幅





四、斗方

画幅长与宽相等的作品称斗方，可以装裱，也可以装镜框。

北京 李刚田 欧阳修《浪淘沙》 斗方

北京 洪亮 楷书 节临《九成宫醴泉铭》 斗方

河北 陆启成 楷书 诸葛亮《诫子书》 斗方

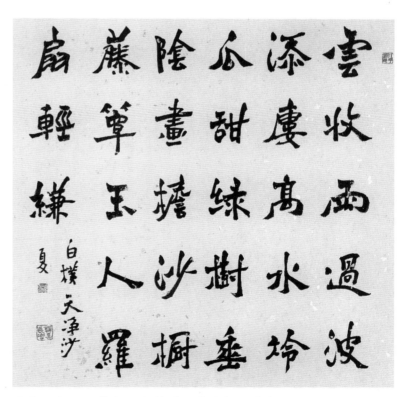

北京 任平 楷书 白朴《天净沙》 斗方

五、对联

　　对联也称楹联，一般挂在中堂的两边或传统建筑的庭柱上。对联右为上联，左为下联。字数较多的长联可分行写，叫龙门对，上联自右向左排行，下联自左向右排行。

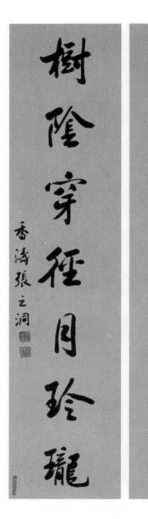
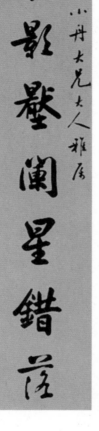

贵州　张之洞　楷书　花影树阴七言联

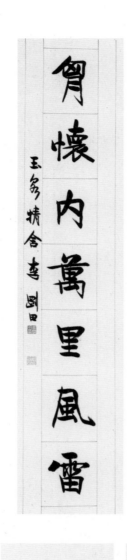

北京　李刚田　楷书　清论胸怀七言联

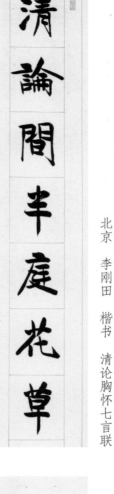

北京　洪亮　楷书　古镜大风八言联

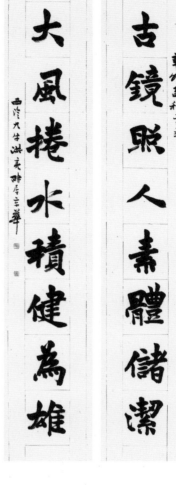
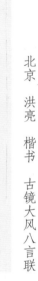

北京　高凤　楷书　雅量诗书五言联

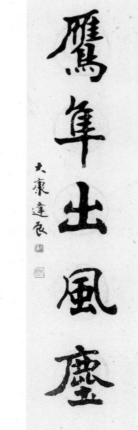

天津　刘洪洋　楷书　千载万家七言联

北京　大康　楷书　蛟龙鹰阜五言联

六、扇面

扇面，指书画作品的一种形式，分团扇和折扇两种。团扇有椭圆形或正圆形。折扇以折痕分行，上宽下窄，外大内小。扇面章法可每列字相等，也可用长短行间隔的方式，要根据具体情况来安排。

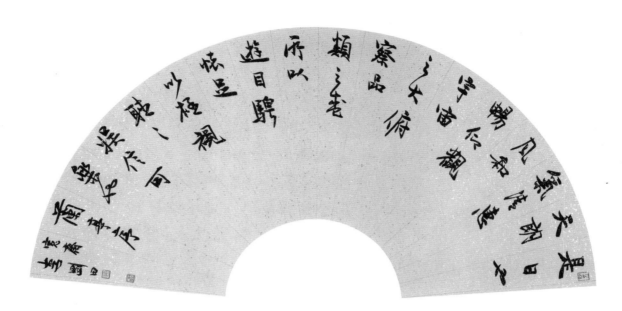

北京 李刚田 楷书 《兰亭序》句 扇面

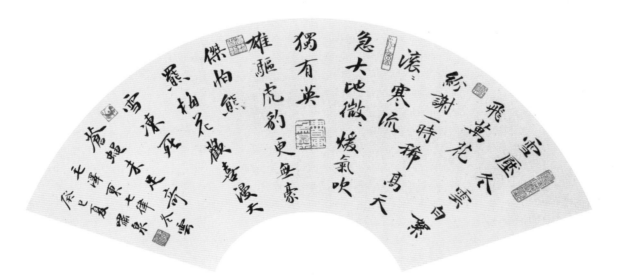

山东 刘啸泉 楷书 毛泽东《七律·冬云》 扇面

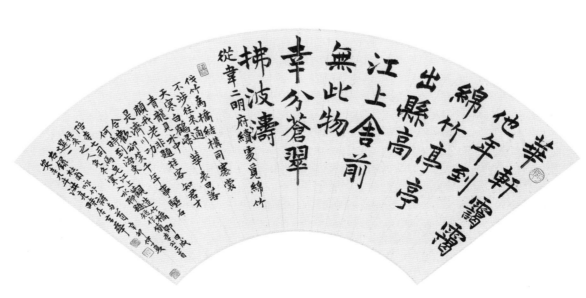

北京 洪亮 楷书 杜甫《咏竹》诗两首 扇面

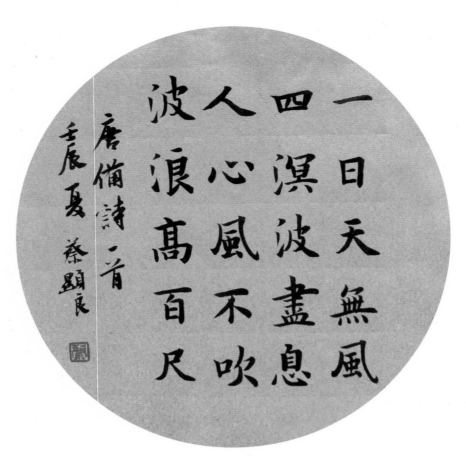

广东　蔡显良　楷书　唐备《失题》诗　团扇

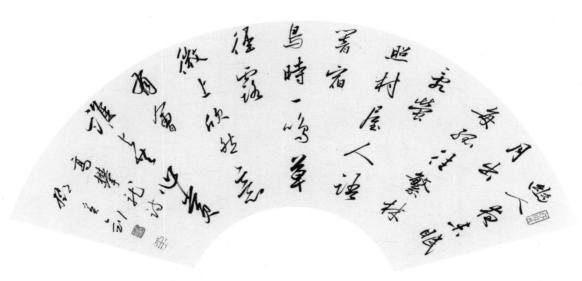

北京　邓宝剑　行楷　高攀龙《夜步》　扇面

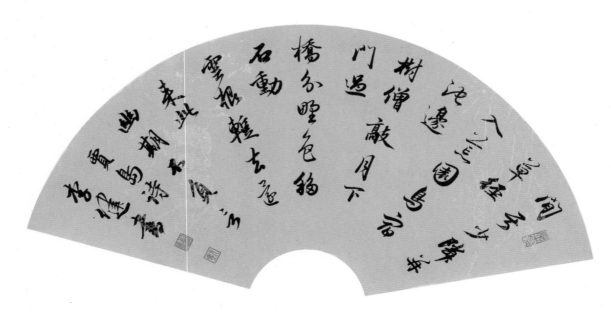

四川　李健　行楷　贾岛《题李凝幽居》　扇面

七、条屏

条屏由两件以上条幅组成，一般为偶数。常见的有二条屏、四条屏、六条屏、八条屏等。

北京 洪亮 楷书 欧阳修《秋声赋》 四条屏

山东 刘啸泉 行楷 古诗六首 六条屏

八、手卷

手卷是书画中横幅的一种样式，以能握在手中展开阅览而得名，也叫"长卷"。手卷长度可从几米至十米以上，宽度一般为三十至五十厘米之间。卷首外有"题签"，卷内前可有"引首"，后可有"题跋"。

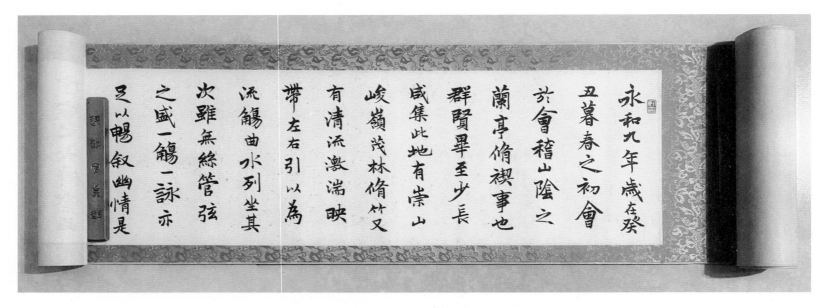

北京　洪亮　楷书　王羲之《兰亭序》　手卷

九、册页

册页是将多页纸张装裱成册的尺寸较小的书法作品，有十六开、十二开、八开等。每页可以是独立作品，也可以写多篇诗文，展开像长卷一样。

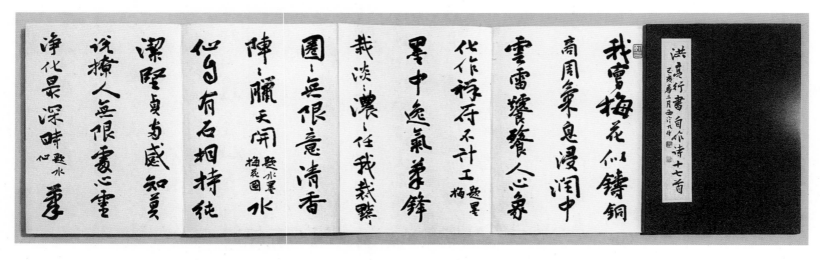

北京　洪亮　行书　自作诗十七首　册页

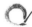

附录一：学习书法的必要准备及有关常识

学习书法要准备的工具和材料有毛笔、墨汁或墨碇、宣纸和砚台，也就是我们通常所说的文房四宝，还有用来学习的字帖。同时，也要了解基本的执笔方法和书写姿势。下面我们逐一介绍。

一、笔、墨、纸、砚的选择

（一）毛笔

毛笔有多种选择，初学者可选用最基本的羊毫笔、狼毫笔或兼毫笔。羊毫笔笔毫较柔软，狼毫笔较硬，兼毫笔软硬在前二者之间。毛笔有各种型号的大小，选择合适的即可。

羊毫毛笔

狼毫毛笔

兼毫毛笔

（二）墨

墨原指墨碇，现在多用墨汁。初学者用"一得阁"、"曹素功"、"中华墨汁"或"红星墨液"均可。

（三）宣纸

宣纸有安徽宣、富阳宣、四川宣等。分为生宣、熟宣和半生半熟的宣纸。生宣渗化，熟宣不渗化，半生半熟的宣纸略有渗化。初学者用熟宣为宜，也可用半生半熟的宣纸或毛边纸，但不宜用印有"米"字格和九宫格等带格子的练习纸。用印各种辅助格的练习纸看似便于练习，却容易形成依赖性，从而影响对书法笔法、字法正确与否的独立判断能力的培养。

宣纸

在生宣、熟宣、半生半熟的宣纸上用浓墨书写和用加水后的淡墨书写有着不同的效果（如下图）。

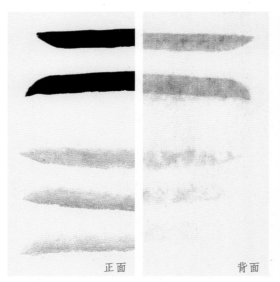

用浓墨和淡墨在熟宣上书写后
正、背面的效果

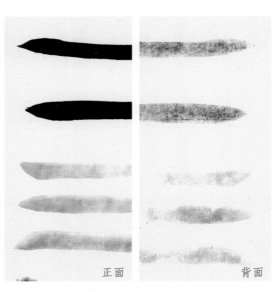

用浓墨和淡墨在半生半熟宣上书写后
正、背面的效果

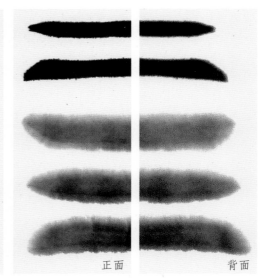

用浓墨和淡墨在生宣上书写后
正、背面的效果

（四）砚

旧时用墨碇加水磨成墨汁时，对砚的品质要求很讲究。现在用墨汁练字，只要方便即可。

砚台

二、字帖的选择

成人学书法不同于小学生学书法。小学生从楷书入手是为了便于与识字和写字教学同步，还有就是从小养成端端正正写字、端端正正做人的习惯。成人学书法主要是在培养对书法艺术的兴趣，可以从楷、草、隶、篆、行的任何一种字体入手，所选字帖只要是自己喜欢的那一种就可以了。不要选带"米"字格、九宫格、"田"字格的字帖来作为范本。

字帖

三、执笔方法

执笔就像执筷子一样，只要适合自己书写即可，所以，执笔无定法。下面介绍几种执笔法，有三指执笔法，四指执笔法，五指执笔法，以供选用。

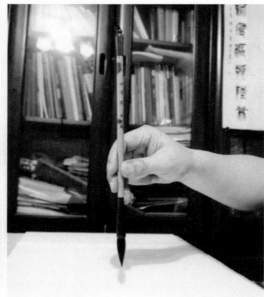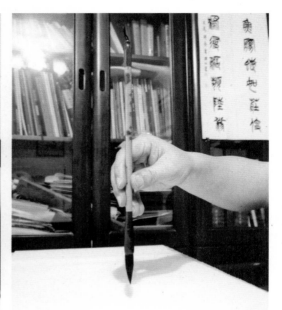

三指执笔法　　　　　　　　　　　四指执笔法　　　　　　　　　　　五指执笔法

四、书写姿势

书写大小不同的字，其书写姿势将随之变化，如下图。

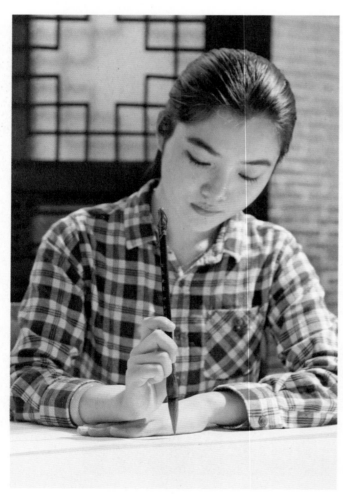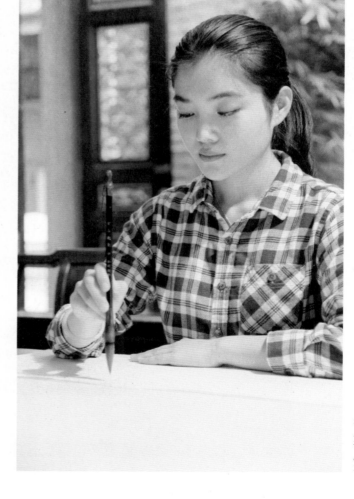

枕腕法　　　　　　　　　　　　　　　　　着肘提腕法

悬肘（臂）法

站姿执笔法

五、书写方法

书写方法包括顺锋入纸书写、逆锋入纸书写、中锋书写、侧锋书写、圆起笔书写、方起笔书写等。

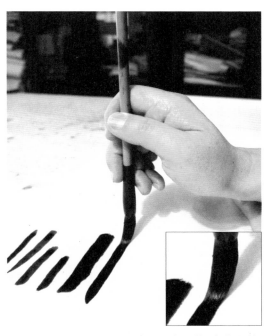

尖起笔 中锋行笔

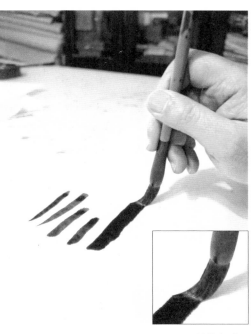

侧锋行笔

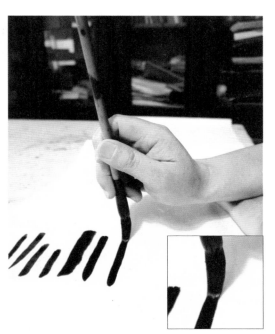

圆起笔 中锋行笔

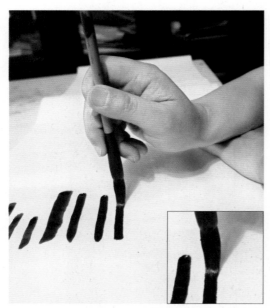

方起笔 中锋行笔

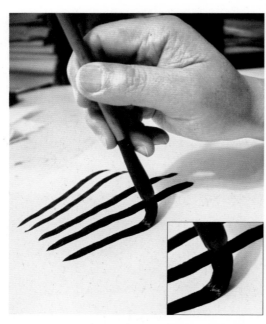

尖起笔 中锋笔耕行笔

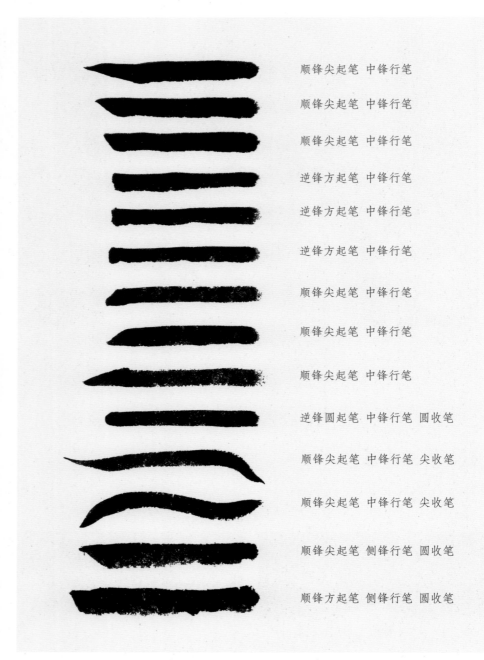

顺锋尖起笔 中锋行笔

顺锋尖起笔 中锋行笔

顺锋尖起笔 中锋行笔

逆锋方起笔 中锋行笔

逆锋方起笔 中锋行笔

逆锋方起笔 中锋行笔

顺锋尖起笔 中锋行笔

顺锋尖起笔 中锋行笔

顺锋尖起笔 中锋行笔

逆锋圆起笔 中锋行笔 圆收笔

顺锋尖起笔 中锋行笔 尖收笔

顺锋尖起笔 中锋行笔 尖收笔

顺锋尖起笔 侧锋行笔 圆收笔

顺锋方起笔 侧锋行笔 圆收笔

起笔效果图 注意入锋方向切面变化

附录二：欧阳询《九成宫醴泉铭》原帖节选

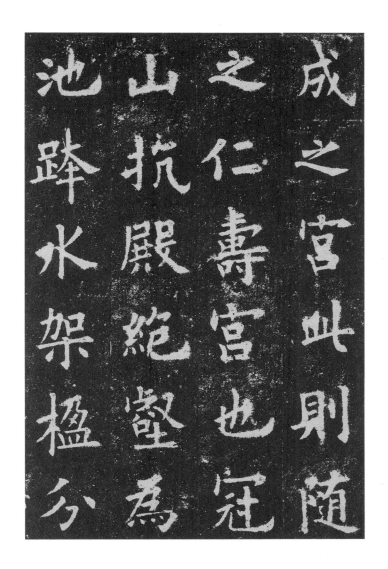

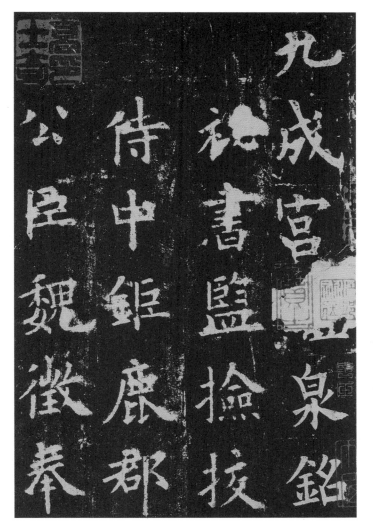

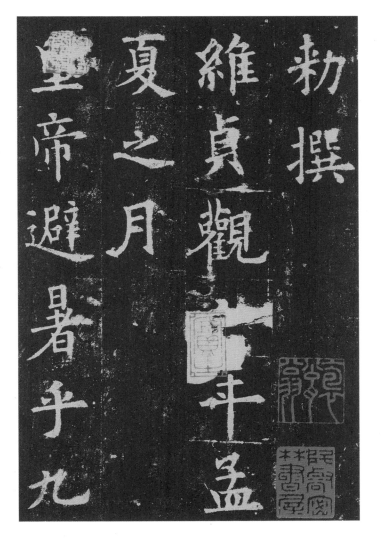

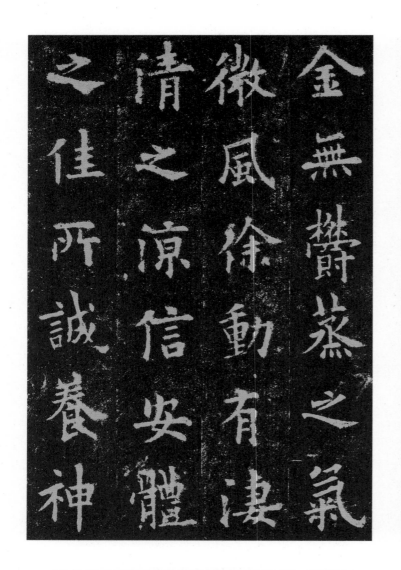

百尋下臨則崢
嶸千仞珠璧交
暎金碧相暉照
灼雲霞蔽虧日

金無鬱蒸之氣
微風徐動有淒
清之涼信安體
之佳所誠養神

月觀其移山廻
澗窮泰極侈以
人從欲良足深
尤至於炎景流

之勝地漢之甘
泉不能尚也
皇帝爰在弱冠
經營四方逮乎

撫臨億兆，始以武功壹海內，終以文德懷遠人，東越青丘，南踰丹徼，皆獻琛奉贄，重譯來王，西暨輪臺，北拒玄闕，並地列州縣，人充編戶，氣淑年和，邇安遠肅，群生咸遂，靈貺畢臻，雖藉二儀之功，終資一人之慮，遺身利物，櫛風沐雨，百姓爲心，憂勞

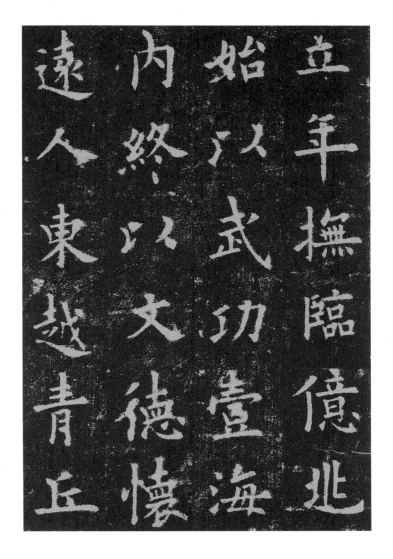

成疾同堯肌之如腊甚禹足之胼胝針石屢加腠理猶滯爰居

京室每弊炎暑群下請建離宮庶可怡神養性聖上愛一夫之

力惜十家之產深閉固拒未肯俯從以為隨氏舊宮營於曩代

棄之則可惜毀之則重勞事貴因循何必改作於是斲彫為樸